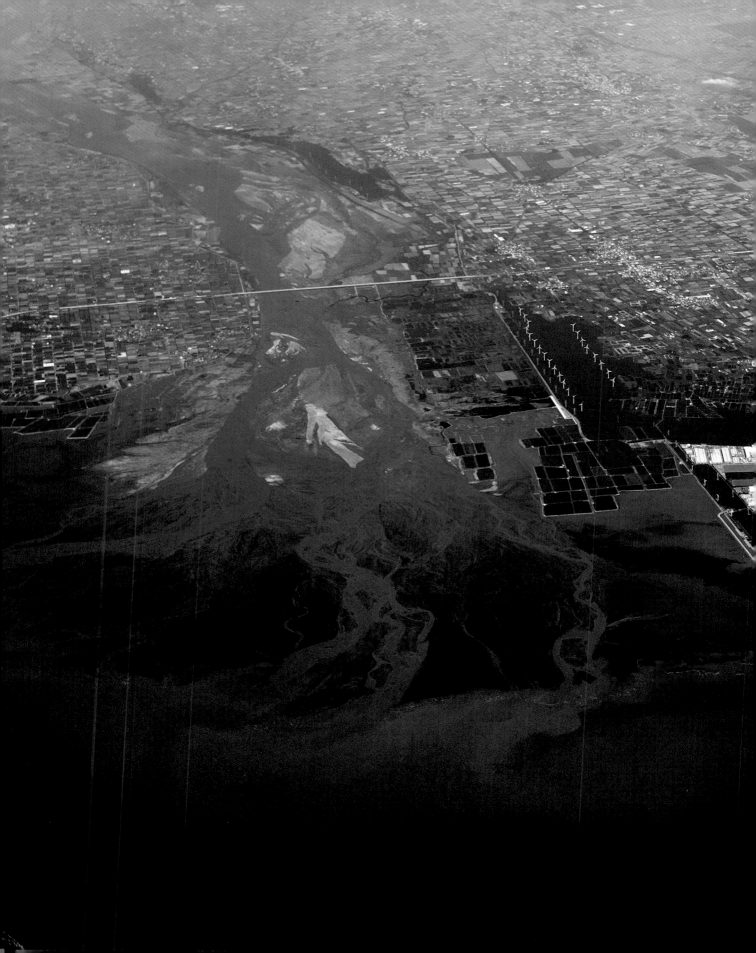

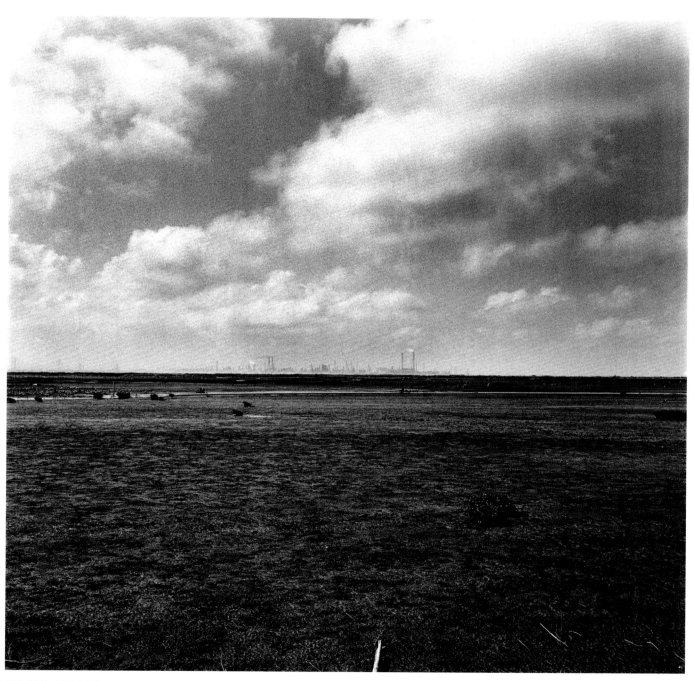

彰化縣台西村看六輕

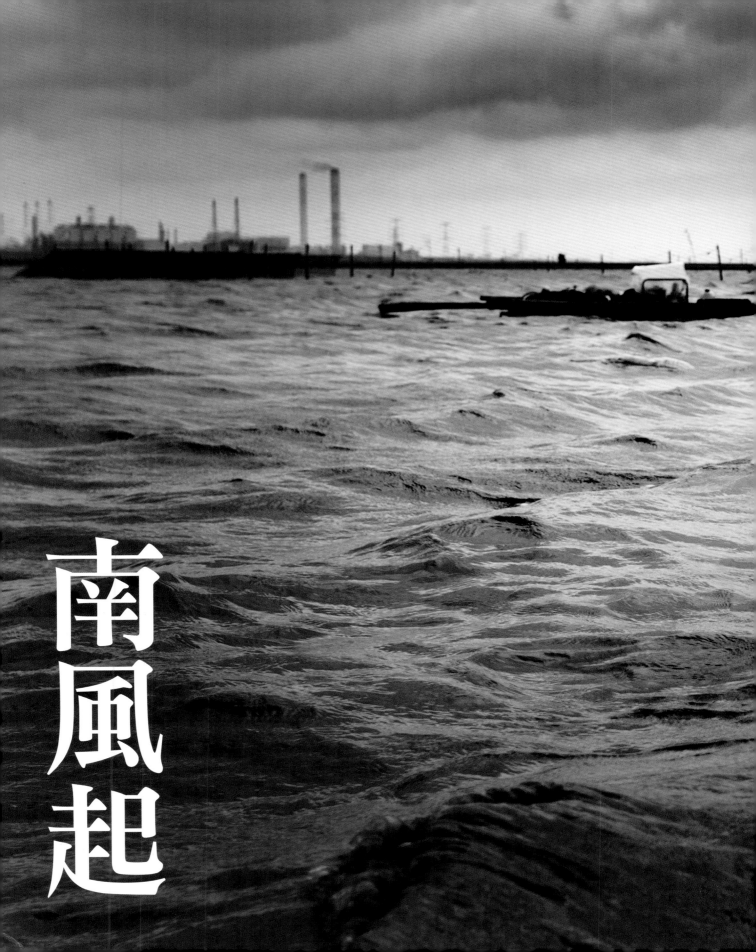

南風起

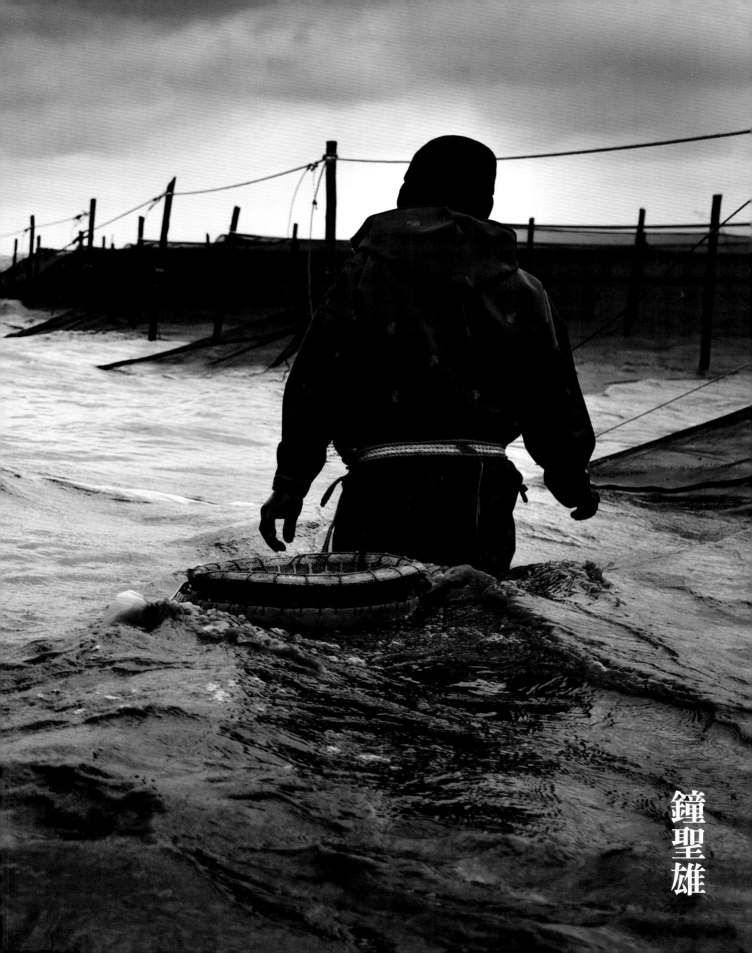

鐘聖雄

魏文考

過去冬天一到，台西村幾乎人人下海捕鰻苗。按照台西村老漁民康清裕的說法，以前入夜後的濁水溪口簡直像夜市一樣熱鬧，四處都擠滿了撈捕鰻苗的村民，因為河口的鰻苗多到全無技術的人，每小時也能撈個幾百尾。若以過去每尾五到十元價格計算，捕鰻苗可算是一樁輕鬆貼補家用的生意。

然而好景不常，現在濁水溪口已經沒有什麼人在捕鰻苗了；原因無他，因為鰻苗正以急遽的速度消失中。

「五、六年前這邊捕到的鰻苗大概有五、六百萬尾，但去年總共只剩五十到六十萬尾了。以這速度來看，真的不知道什麼時候鰻苗會消失。」

魏文考是台西村裡人人稱道的捕鰻人，經驗老道又十分勤勞，幾乎光是一個冬天捕鰻苗的收入，就比不少上班族一年的收入還多；當然，前提是你願意頂著冬天的寒風泡在冰冷的海水裡，同時承受溺斃的風險在漆黑的夜裡工作。

「六輕來以前，這邊的鰻苗是秤斤的，數量難以估計，而且是全村都在捉。以前根本不用擔心捉不到，只要擔心捉太多帶不回去就好，但現在空手回來很正常。」魏文考感嘆，前年冬天他幾乎每晚下海，卻沒有一次帶超過兩百尾回家；「以前一晚幾萬尾回家是正常的」。

由於鰻苗數量急速減少造成供需失衡，近年來鰻苗的價格也成等比級數成長。五、六年前每尾鰻苗的價格才五到十元，但這兩年冬天鰻苗的平均價格大約是每尾一百五十元左右，最高點甚至逼近每尾兩百元大關。「只怕捉不到，不怕賣不掉」，是台西村許多捕鰻人共同的結論。

鰻苗消失對一般人來說，最大的影響大概是鰻魚飯急速漲價，但對漁民、生態系統來說，他們面對的幾乎是回不了頭的毀滅。

魏文考認為，六輕不僅讓鰻苗急速消失，就連河口生態多樣性也面臨巨大的危機。他說，以前濁水溪口退潮後生態十分豐富，文蛤、螃蟹既肥美數量又多，海裡還有虱目魚苗、烏魚苗、狗尾魚、鯖魚，但現在這些物種死的死傷的傷，還沒消失就得偷笑了。

「前年柯金源（公視紀錄片導演）來拍我捉鰻苗，海裡一大堆死魚，漲潮時都有重油浮油，魚都有油味。現在這邊的魚都受傷，大家都不捉了。」

「以前河口還有毛蟹，我老爸什麼也沒帶，光用褲子就可以帶一整把回來……還有一種小螃蟹，用石缽磨碎後可以加蛋吃，真是美味。現在這些都沒了，絕種了。魚也只剩小魚，很多魚種幾乎消失，往北一點才找得到牠們的蹤影……」

魏文考憶道，以前濁水溪口還有大量烏魚時，東岸的漁船甚至不辭千里而來，各地漁船競相把夜晚的濁水溪口海面擠得像夜市一樣。不過，這些情景都只能成追憶了。

魏文考的父親在二〇〇一年因鼻咽癌過世，之後他的農地就一直處於休耕狀態。目前魏文考除了冬季捕鰻苗外，其他時間就四處打零工貼補家用，藉此養活四名小孩與年邁的母親。

「祖先說，住海邊有田種又有海，不怕沒得吃。現在六輕來了，什麼都沒了。」魏文考說。

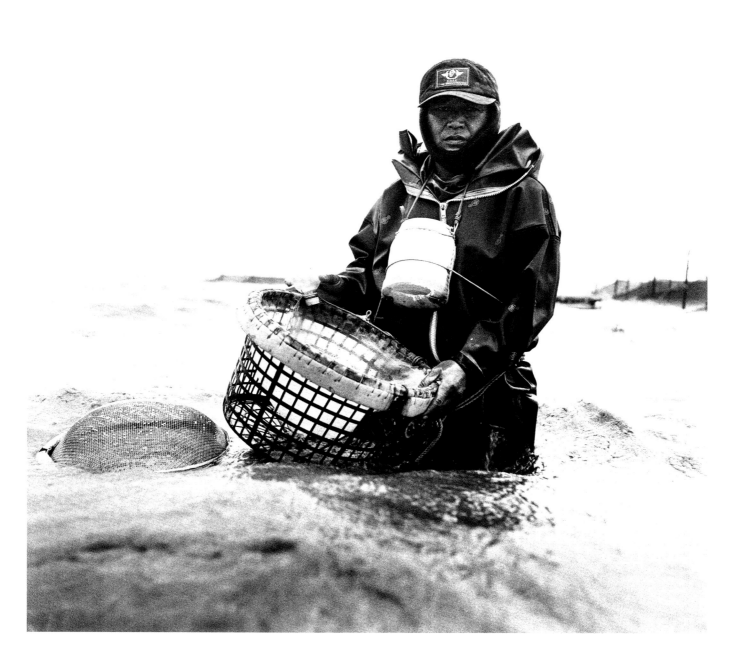

許秀英
康清裕

「我們這邊真的是風頭水尾嗎？以前西瓜隨便種，魚仔隨便捉都有，生活很輕鬆，但『建設』來了之後，什麼都沒了……真正是『好工業，毀農業』！」

八十年來，康清裕從出生到老都在台西村度過，對於故鄉的一草一木無比熟稔，更沒有任何環境變化是他無法察覺的。以前他種完一期稻作後還搶種西瓜，閒暇時還和其他村民一同出海捕魚，對他和許多同輩村民來說，生活從不是什麼難事。

以前康清裕從不認為外界所言「風頭水尾」有什麼道理，他相信只要肯做，農村的生活其實非常好過。然而，他說六輕來了之後，一切都變了調。

自從六輕投入量產後，台西村民就發現每年夏季雨後土壤酸化的問題。「當時我就說，以後西瓜種不成了，結果真的被我說中。」康清裕認為，現在每年南風帶來的雨水偏酸，加上當地地層下陷導致排水不良，讓土壤酸化相形嚴重，加總起來才導致610號西瓜消失。現在康清裕不種西瓜也不種菜，改種存活能力較強的番薯。

漁業生態也是康清裕關心的重點。根據康清裕觀察，打從一九九〇年政府開始打造六輕離島工業區，派出大量抽沙船到濁水溪口運作後，鄰近地帶的漁獲量就開始減少了。康清裕說，以前光是一個小小台西村，就有超過二十艘漁船出海捕魚，但現在幾乎全消失了。

此外，麥寮、台西、大城一帶有許多人靠撈捕鰻苗維生，這部分在六輕開始運轉後，更是受到莫大衝擊。「以前村子裡幾乎每個人晚上都去撈過鰻苗，整桶整桶也撈不完，晚上濁水溪口跟夜市一樣熱鬧，現在也全沒了，」康清裕回憶。

康清裕的妻子許秀英則說：「吹南風的時候，真的臭到無法出門，也沒人可以幫我們講話。我們不識字，找不到出路又離不開這裡，現在村子裡只剩下老人在等死了。」

許萬順

「我們村和六輕只有一河之隔，坐在門口就能看到煙囪，吹南風時那個臭味不得了，六輕如果晚上偷放屁，那個聲音跟噴射機一樣大聲。」

許萬順今年六十二歲，一生務農，透過每天與土地的親密接觸，還有每季作物的收成狀況，是最能感受環境變化的人。以前許萬順種過610號西瓜，六輕來了之後，夏天的西瓜全「瘋」了，只開花不結果，農民只得改種冬天的富寶西瓜，十二月種，五月收成，藉此減輕南風對西瓜的影響。

「以前一分地的產量大概兩百到三百顆，約六、七噸重。現在冬天的（西瓜），比較好大概五、六噸，壞一點的時候就只剩二、三噸而已，差很多。」「現在夏天不種西瓜，是因為下雨會害農作物死光。」

眼看農作受影響，許萬順自然也會擔心自己的健康狀態。二〇〇三年，六輕營運後第五年，許萬順七十四歲的父親許牛因大腸癌逝世，三伯父也在前幾年因肝癌往生。他說，村子裡實在有太多人罹癌了，自己也怕，現在都會自費去做健康檢查，避免自己也走上一樣的路。

「六輕都不承認雲林的毒是它排的，這個垃圾政府也不管！照理說大城鄉應該要帶頭反國光（石化），結果多數民代卻支持，縣政府也說空氣是雲林的，和彰化無關，但我們只隔一條濁水溪，吹南風時你要跟那個空氣說，這邊是彰化你不要過來嗎？」

許萬順直言：「官員們睜開眼吧，不要以為有開發就會賺錢，我們百姓賺到什麼？賺到一身病而已，哪有錢？！再這樣下去我們二十年內就滅村了！」

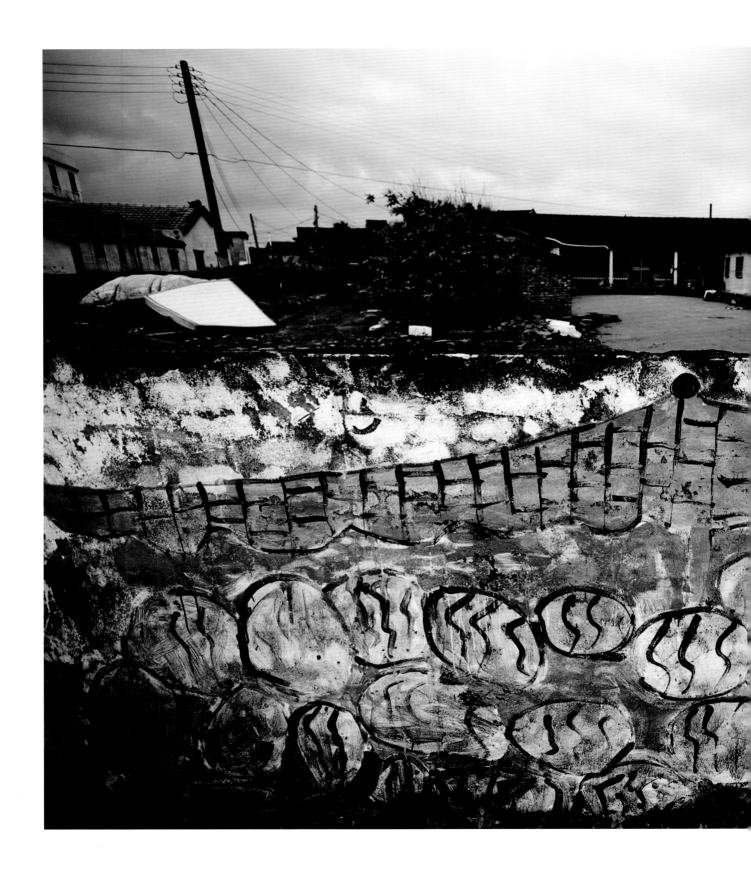

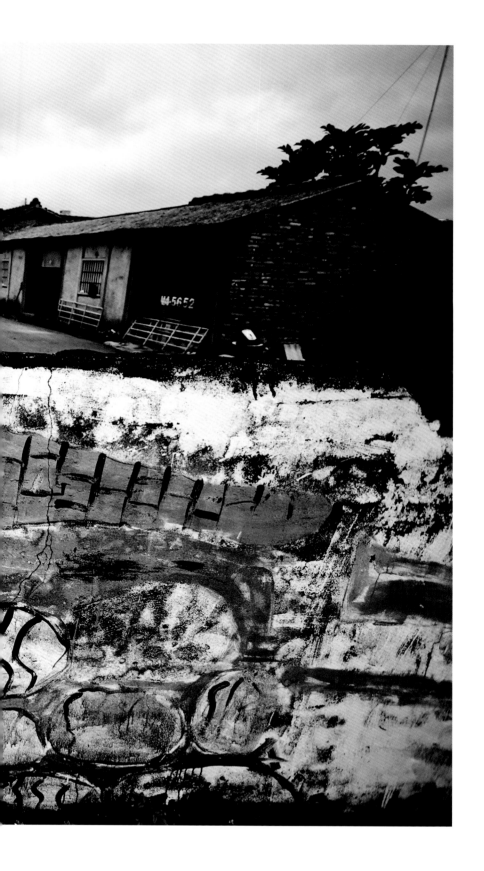

農委會農業試驗所研究員王毓華指出，台灣西瓜面臨的主要威脅是西瓜蔓割病（Fusarium wilt），雖有其他地區農友反應類似「瘋種」問題，類似病徵同樣是西瓜無法正常開花結果，果實也會畸形，但大城鄉一帶相關文獻，都沒有這種病毒流行過的紀錄。王毓華強調，雖然查閱相關紀錄後，都沒有發現病毒在大城鄉流行，造成西瓜大量消失的情況，但「沒紀錄不代表一定沒有」，她也無法肯定西瓜為何消失。

根據農委會農業藥物毒物試驗所所出版之第75期專刊，多環芳香族碳氫化合物（PAHs）、苯類、戴奧辛等空氣汙染物，不只會對植物、土壤、水造成傷害，也會造成生物基因突變。中興大學植物病理學系教授謝式坆鈺所發表的〈植物空氣汙染病害診斷鑑定技術〉一文也指出，硫化物、乙烯、臭氧、氯化物等，同樣會對植物造成傷害。上述各類物質，都與石化產業有直接或間接關聯。

如今，台西村的610號西瓜只能留在老村民的圍牆上，還有眾人的回憶裡了。

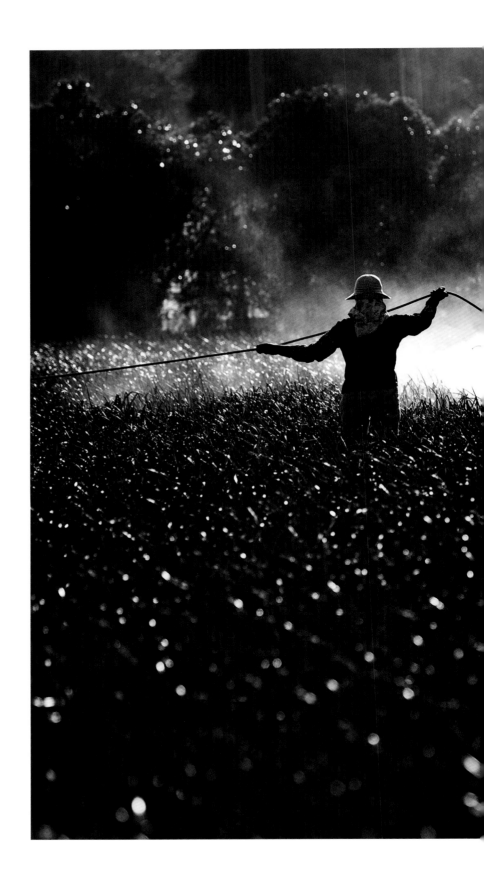

雖然曾有人質疑，許多農民經常噴灑農藥，才是讓他們賠上健康的原因。但醫師分析，農藥是急性中毒，與癌症等疾病不可一概而論，不能因此混淆因果關聯。

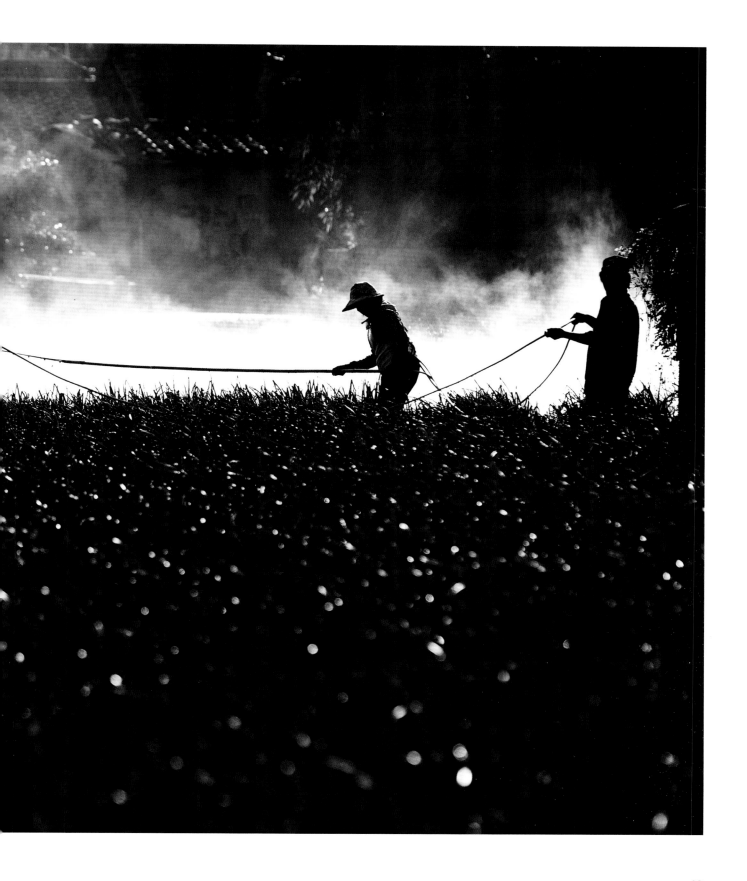

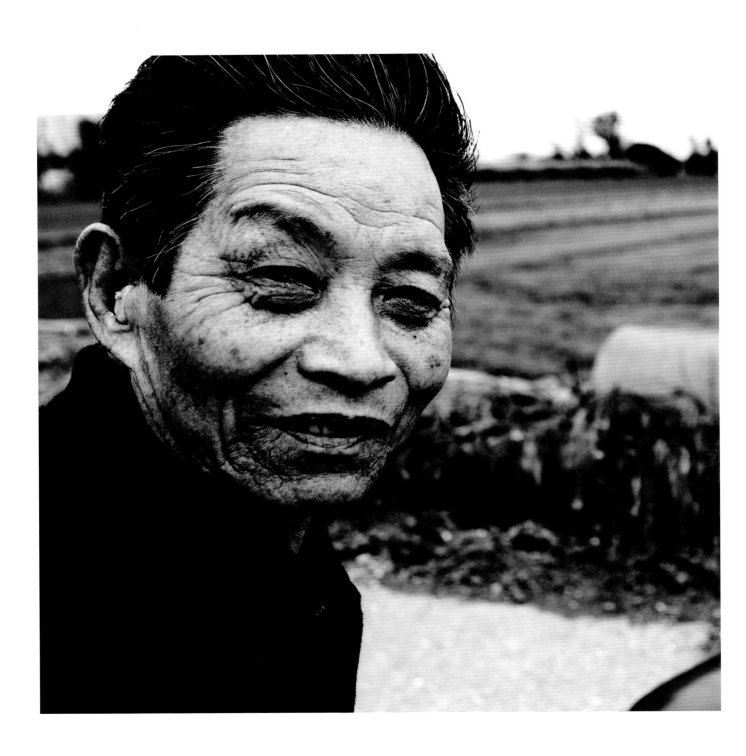

許變

許變曾獲頒「優良農民」，種稻、種菜技術經常獲得眾人肯定。他說，自從六輕來了之後，只要一吹南風，空氣裡經常有股難聞的「毒氣」，而他的農產量也跟著銳減。

許變的妻子蔡秀英平常跟著他一起務農，因為信仰一貫道關係，蔡秀英長年茹素，卻在二〇一二年初檢查發現大腸癌，半個月後猝然離世，享年七十歲。

許變對於六輕頗有微言。他質疑，台塑在雲林縣麥寮鄉有多項回饋，但他們村子明明距離六輕不到十公里，卻只因為他們是彰化縣民，就只能被迫無償地承受六輕空汙，對他們並不公平。

許春財

許春財在幾年前診斷發現肝癌二期，已在二〇〇九年六月開刀切除腫瘤。他的父親同樣罹患肝癌。目前許春財在麥寮一帶從事養殖工作。他說，以前會在養殖水中摻入「特力雄」等藥，以前用一次就夠，現在洗十次也不安心。

許春財從小就在台西村長大，他回憶年輕時同伴都還會到濁水溪口撿拾鳥蛋、文蛤。然而，自從六輕開始投入生產後，濁水溪出海口的魚、鳥、龜等各類生物急速減少，他們也常在晚上聽到南方傳出轟隆聲，疑似是六輕偷排廢水，但大家都沒有證據。

台西村是彰化縣最靠近濁水溪出海口的村莊。村民回憶，以往出海口有許多烏魚、鯤魚，現在已急遽減少。濁水溪口一帶，有許多雲林、彰化漁民靠撈捕鰻苗為生，但在六輕投入生產後，鰻苗也急速減少了。「漲潮不死，退潮也死」，這是許春財對河口人所下的註解。

許致遠

以前堤防邊就有龜蛋、海鳥蛋可撿，近幾年已近乎消失。此外，以前河口也有毛蟹，近五年前開始就完全消失。

許致遠家養雞，他說每年吹南風時，家裡的雞很容易孵不出小雞。他認為，這或許是因為鳥類對空氣比較敏感的緣故，因為近年來村裡的鳥類也減少了。

許致遠的阿嬤在五年前因肺癌過世，無家族病史。

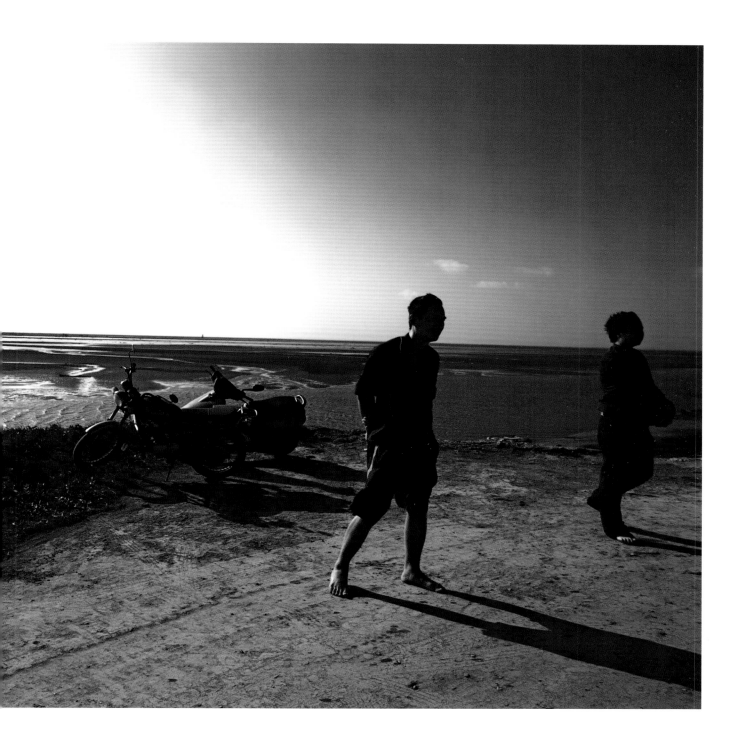

許天富

許天富今年四十九歲，家族疑似有Ｂ型肝炎病史，自己卻不忌酒，後來導致自己需做換肝手術，術後決定回鄉養病兩年。

許天富原本是電子廠配管工人，工作時因電焊、油漆作業所需，長期吸入刺激性揮發氣體，後來只要聞到刺激的氣味就渾身不舒服。他說：「換肝以後我回鄉兩年養病，想看空氣會不會好一點，沒想到空氣更差……夏天晚上的時候，南風的味道很重……」

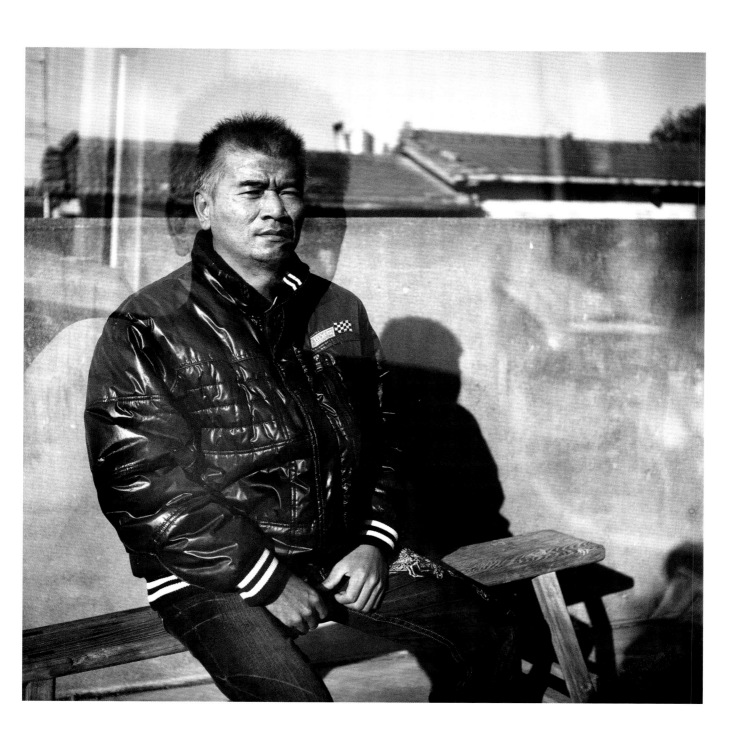

蔡惠珍

蔡惠珍，七十四歲，因為家裡在台西村中輩分較高，年輕時又在附近的小學當過十幾年教員，所以村子的人不是叫她「婆ㄚ」就是老師。

一九九六年年賀伯颱風導致台西村大淹水，村子旁的土堤就被改建成水泥堤防。在那之後，蔡惠珍就喜歡一早到堤防上走個三、四公里，或騎腳踏車繞一大圈七、八公里。

她回憶，以前清晨太陽還沒升起時，堤防經常有成群的海鳥聚集，聽到人類腳步聲靠近時，整群驟然飛起的畫面非常壯觀。不過，她說不知從什麼時候開始，這樣的情況就愈來愈少見，如今堤防上的海鳥已經很少了。

二〇〇六年夏天，大城鄉衛生所巡迴健診到台西村，她也去參加，結果被通知胸部有異常硬塊，需要進一步檢查。後來她確定罹患乳癌，為了健康只好接受乳房切除手術。

一向自認勇敢的她每次上醫院時，都得面臨雙腳不聽使喚的困境；「奇怪，我的腳怎麼不聽使喚走不了？」她經常問自己。或許，她的心底深處對於自己的健康狀況有著深深的焦慮，才會讓她有如此的反應，因為只要她一離開醫院，這樣的症狀就消失了。

這一年來她因為膝關節退化，所以已不再到堤防上運動了。她會自我安慰地告訴自己：「也好，反正空氣不好少出去。」

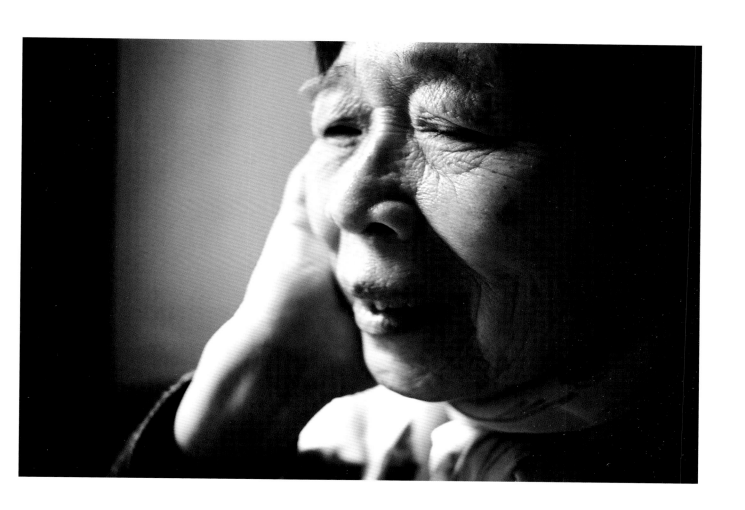

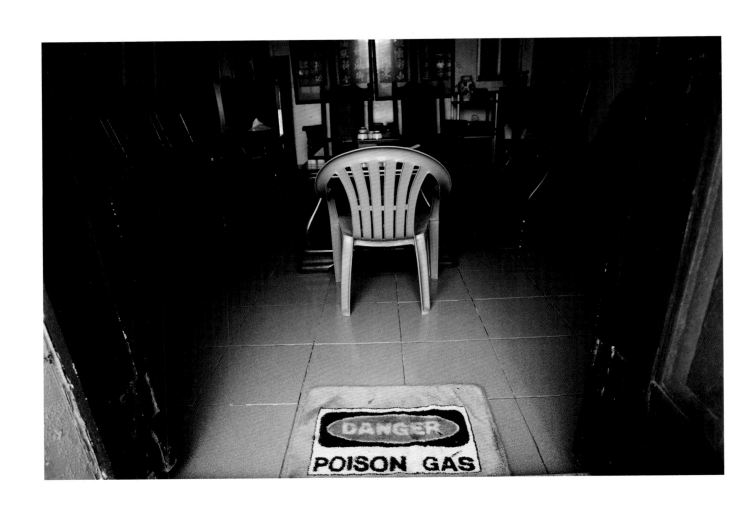

幾年前蔡惠珍在賣場裡買了個寫有DANGER／POISON GAS（危險／毒氣）的腳踏墊，就這麼放在家中的客廳門口。幾年來，已有數不清的客人就這麼跨過這塊地墊，走進她家一起痛罵南風裡的臭氣，順便感傷最近村子裡又有誰罹癌過世。

有次我問她，是否因為村子裡空氣不好，所以才買此腳踏墊自嘲？沒想到她卻告訴我：「什麼？那個是毒氣的意思喔？我不懂英文，你跟我說我才知道！」

頂庄國小

頂庄國小位於台西與頂庄村中間，目前約有八十五名學童，換算後每班大約十多人。根據學校保健室老師觀察，每個班級裡大概都有三至五人患有過敏性鼻炎，有些小朋友則像「口中都有一口咳不出來的痰」一樣，秋冬時也經常感冒，紅眼症比率也偏高。

然而這些是否和當地空氣品質有關？南風中是否帶有石化廠的氣味呢？對於這些問題，保健室老師則語多保留地說，他自己是在西部沿海地帶長大，上述症狀在沿海地區相對普遍，或許與氣候以及當地揚塵現象有關。

照片中的八名小朋友，當時都是頂庄國小三年級學生。在他們身後的建築物頂樓，設有台塑六輕空氣品質觀測站，也就是照片上方那個長方形水泥構造物。頂庄國小校長說，雖然台塑六輕的觀測站就設在他們學校，但他們並無法第一手得到觀測資料。

話說回來，這個空氣監測站實在得來不易。

二〇一〇年六輕連續發生「火燒廠」事故，大城鄉代會要求台塑六輕必須為當地環境負起社會責任，台塑才終於在六輕運轉十多年後，承諾在濁水溪北側架設空氣監測站。

頂庄國小是全彰化縣最靠近六輕工業區的國小，台塑在此架設空氣監測站看似合理。問題在於，同樣曾在大城鄉進行空氣採樣作業的中央大學環境研究中心教授王家麟在選擇地點時，卻捨棄頂庄國小，選了距離更遠的美豐國小。

理由何在？原來，王家麟認為，「實地場勘後發現直線距離六輕最近之頂庄國小四周均為養鴨場，排泄物異臭味顯著，易受周邊環境影響而無法充分反應六輕飄送之汙染」，所以才決定捨近求遠，挑選比較不容易因外在因素影響監測結果的美豐國小，做為空氣採樣地點。

值得一提的是，台塑曾經在二〇一二年九月提出的《六輕四期擴建計畫環境影響說明書變更內容對照表》中，在說明空氣品質監測結果時提到：「99（2010）年第四季麥寮—麥寮國中及彰化大城—頂庄國小監測結果均高於空氣品質標準125ug/m3……（中略）……由於麥寮中學附近有大規模道路施工情形，故可能為粒狀物偏高來源；另彰化大城—頂庄國小受生質燃燒影響，而造成粒狀物偏高。」

為何台塑要挑選一個「可能測不準」的地點架設測站，在測出不利的環評結果後，又把結果歸咎給環境因素呢？既然自己都覺得可能測不準，「避免擾民」所以暫時不公布，那為何卻又選擇性地把這個監測結果，放進環境影響說明書中呢？

至今台塑都還不願把頂庄國小測站的資料，公布給當地居民知道。他們說，由於現在儀器都還在校正，擔心測出不準的結果反而擾民，打算在今年（二〇一三）下半年度之後，才會公開監測資料。

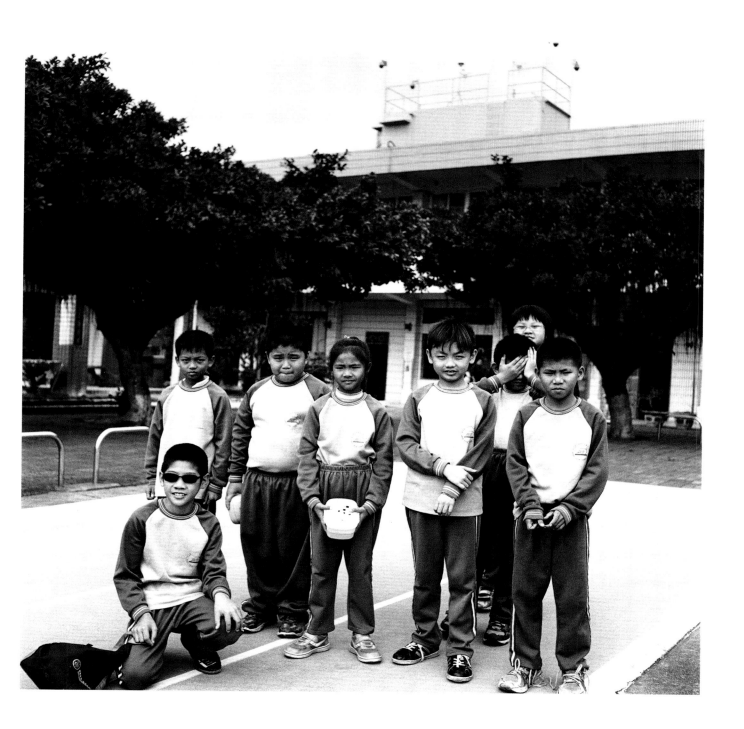

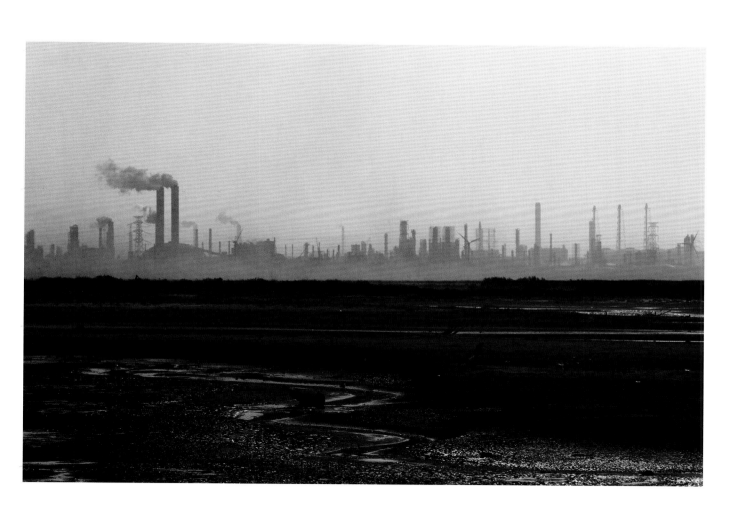

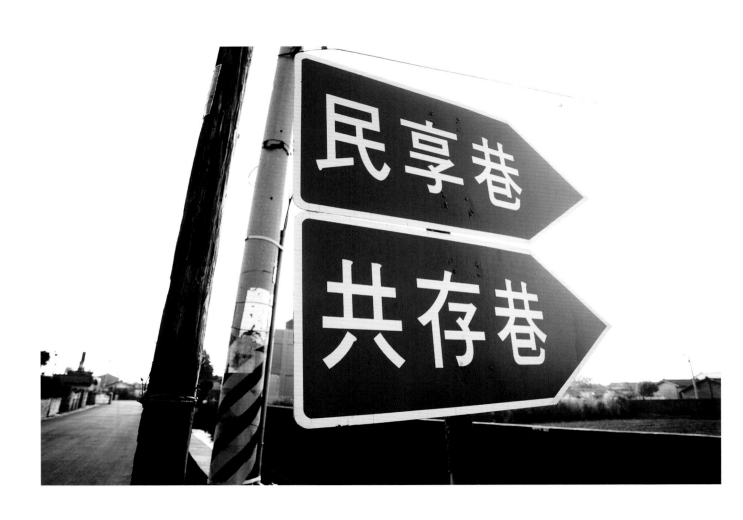

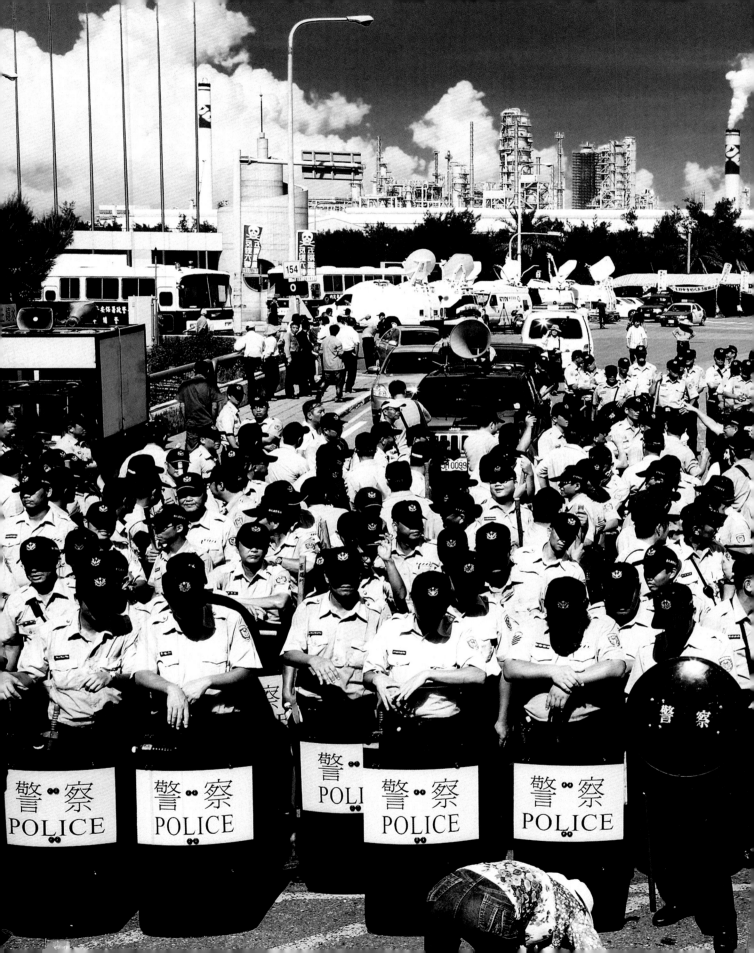

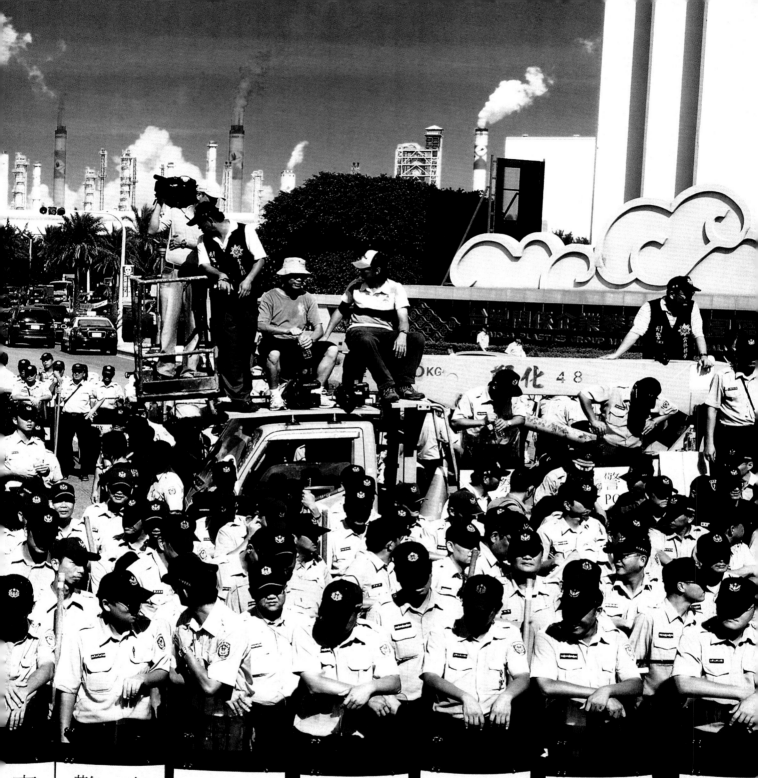

西鄉記

村子裡移動菜車的廣播音樂，總是播放著江蕙所唱的〈惜別海岸〉與〈你著忍耐〉。

歌曲雖然寫的是感情事，但用來描寫故鄉的地景與生活，也堪稱相似幾分。

故鄉處於偏遠海邊，人口外流後僅剩高齡老人，

生活的困境也真的需要忍耐幾分才能在這裡活下來。

濁水溪在這裡流入台灣海峽，廣闊的出海口已經不易分辨海與河的關係。

濁水溪一如其名，滾滾黑沙與濁不可測的溪水，

它什麼也沒有一如宗教的空，卻孕育百年來不起眼的家鄉。

許震唐

2012

台灣的地名很有趣，北港在南部，南港在北部，
台中有東勢，雲林也有東勢。
我的家在台西村，在地人都稱它「海垱厝」，
它真的離海很近，它不是雲林的台西鄉，
但兩者都是台灣本島之西，也都緊鄰大型石化業旁。
阿嬤與孫女的背影，開啟了家鄉的故事。

46

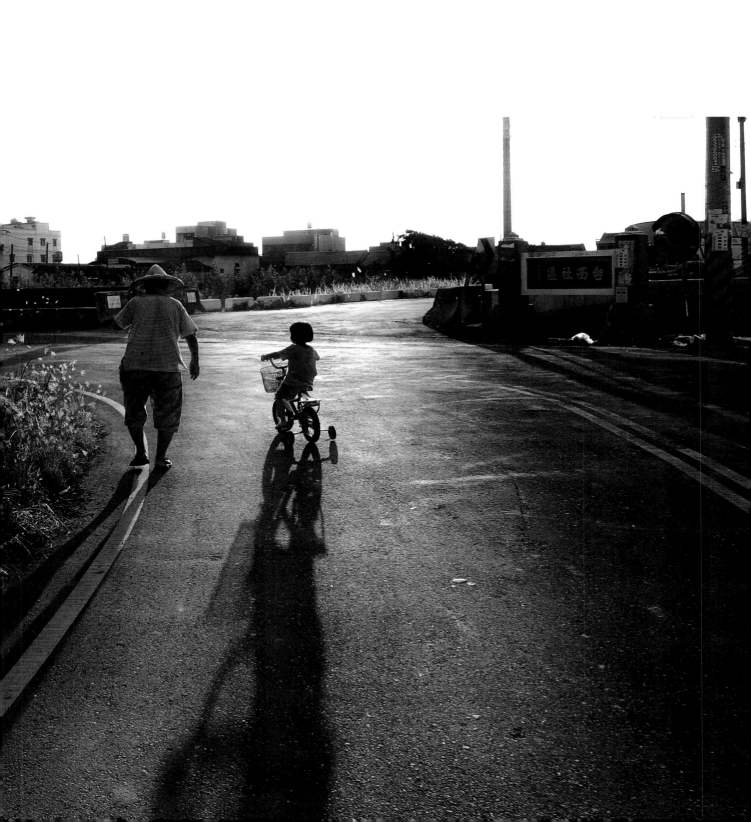

七月烈日正午，我戲稱的塞納河在烈日下顯得悠閒。
這是幼年時可以讓人體會摸蛤兼洗褲，這句台灣諺語真諦的河，
也是我利用暑假摸蛤賺取零用錢的河渠。土地與水密不可分的關係非三言兩語可以道盡，
一條小河孕育了故鄉人的成長，當然也見證屬於這個小村的變遷與故事。

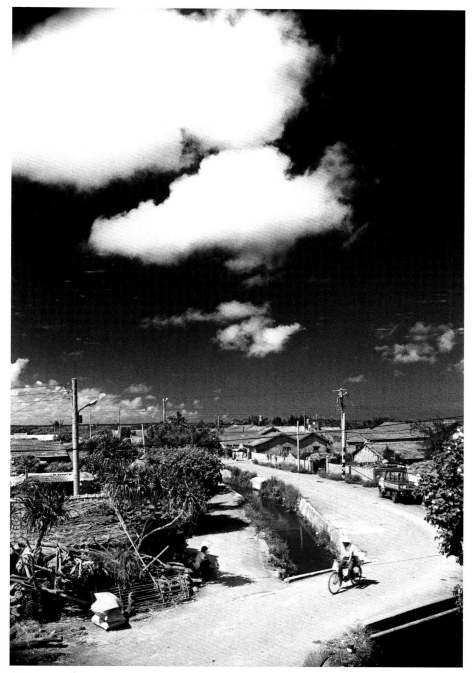

1989

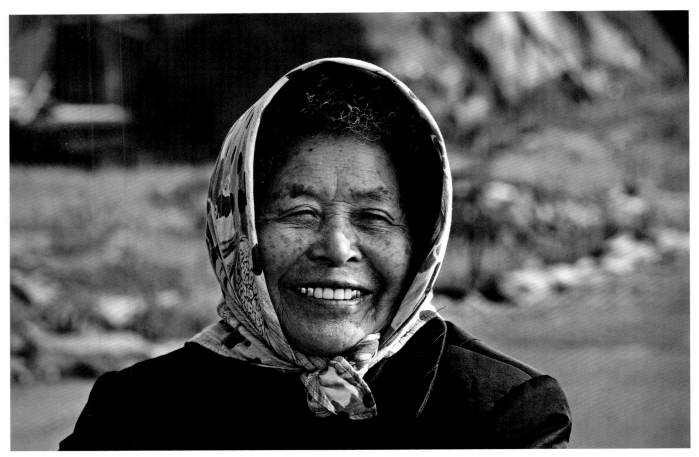

2008

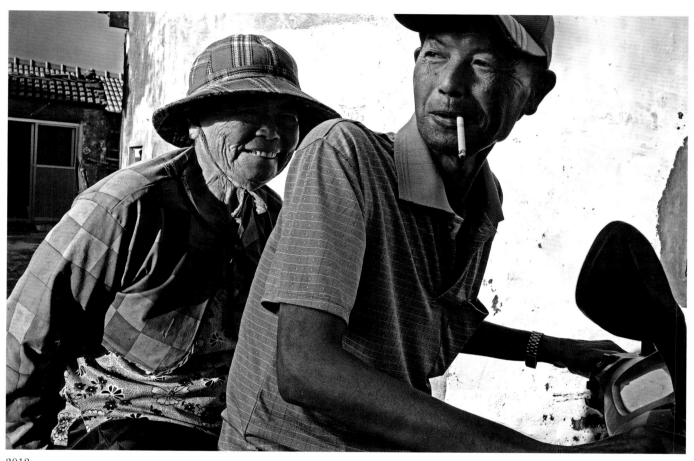

2012

兒子騎機車帶媽媽上街去，沒有四輪，只有兩輪，很是豪邁，
叼個菸，享受母子生活的小確幸。

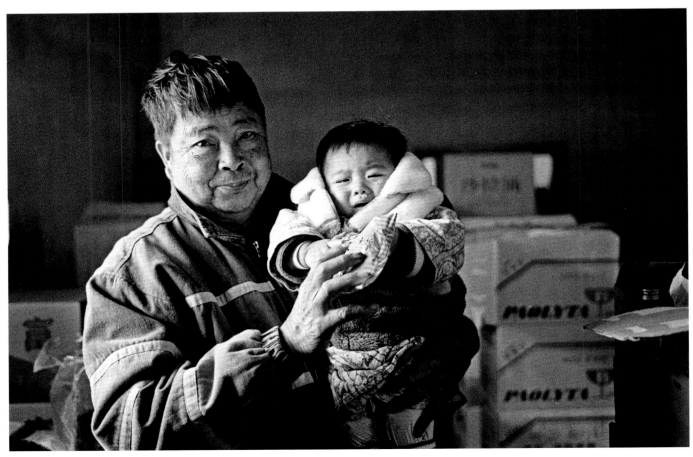

2006

柑仔店的老闆當曾祖父，「阮孫仔含慢，幫他娶個越南媳婦，我ㄟ店嘛厚依顧。」
後面整箱的保力達，彷彿告訴我，「明天的氣力，今ㄚ日全便便。阿祖，福氣啦！」

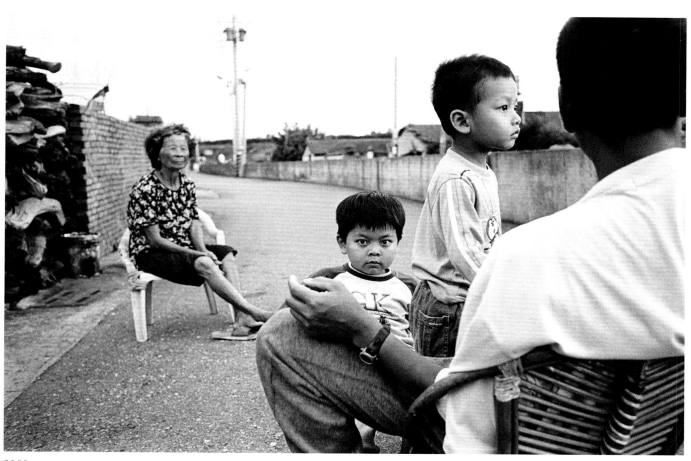

2008

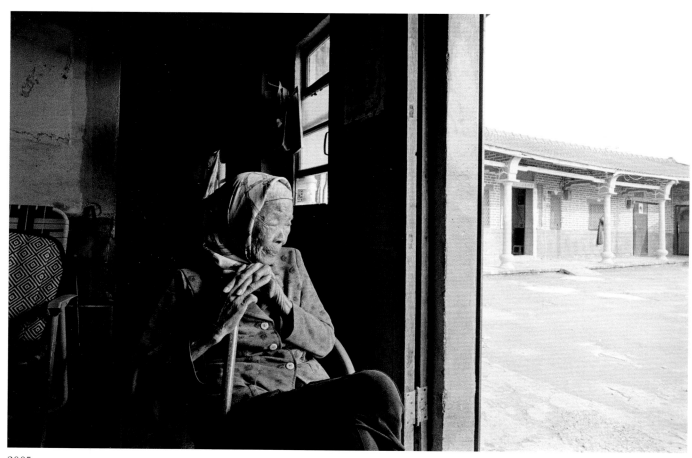

2005

許林錦，失依的老婆婆。在重男輕女的農村價值觀當中，
兒子、孫子及老伴相繼往生，人生悲苦之巨，莫過於此。
每次回家與她聊天，她總會問我在外面工作如何？拍照有沒有錢賺？妻小有無照顧？
十幾年來僅有廟口與家門約三百米的活動範圍。

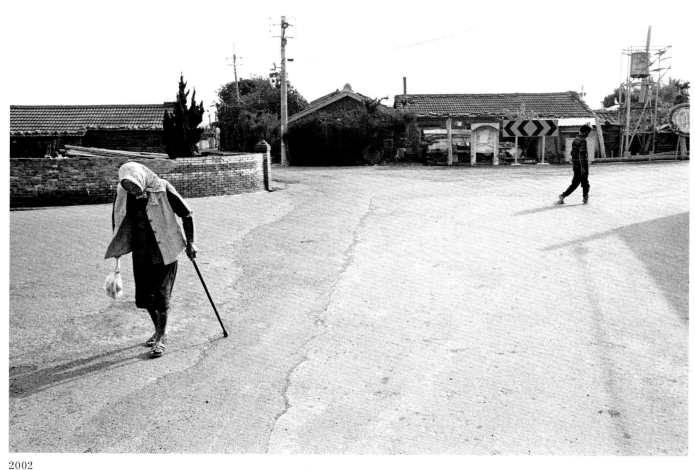

2002

許林錦說：枴杖是身邊最有價值的朋友，活在地表多虧了它，回到土表也要帶走。
許林錦歿後，無留一物。

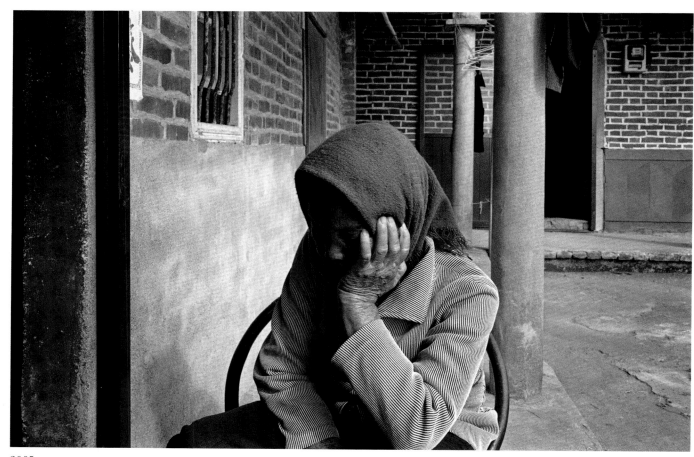

2005

曹紀鳳。在多半是老人的台西村中,她是少數硬朗從沒聽說有什麼病痛的老人之一。

兩個女兒都嫁在本村,所以年輕時每天穿梭三個家就可度過一日。

在沒有罹患失智症前,常到許林錦家串門子陪她。

娘家在離這裡約十三公里外的二林鎮,

以前就常看到身型小巧的她踩著小腳踏車到三公里外的車站搭公車回娘家。

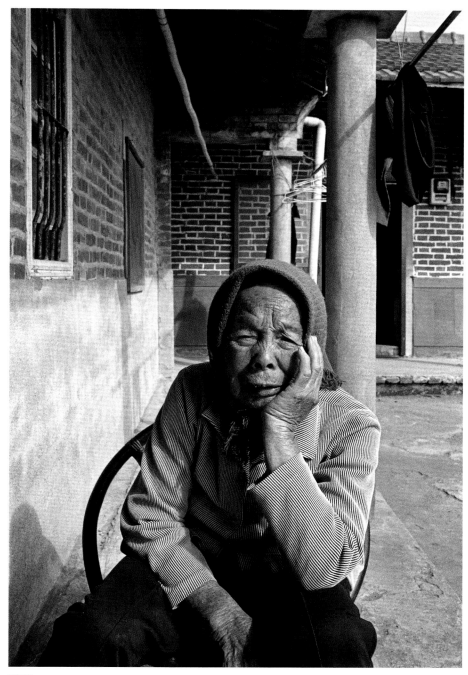

2005

年紀大了沒事做，近來，八十幾歲的她竟然不搭車直接騎到二林了。

有一次，深夜十一點家人發現她還在自己最熟悉的路踩著腳踏車。

慢慢的，家裡電鍋不斷地被煮壞，到醫院檢查才發現原來她得了失智症。

兒子沒有辦法照顧，女兒雖住在附近也無法全程照料她。去年，她被家人送去私人安養院，

常偷跑出去，院方只好綁住她。幾天後，她習慣了安養院，卻認不得去探望的親人了。

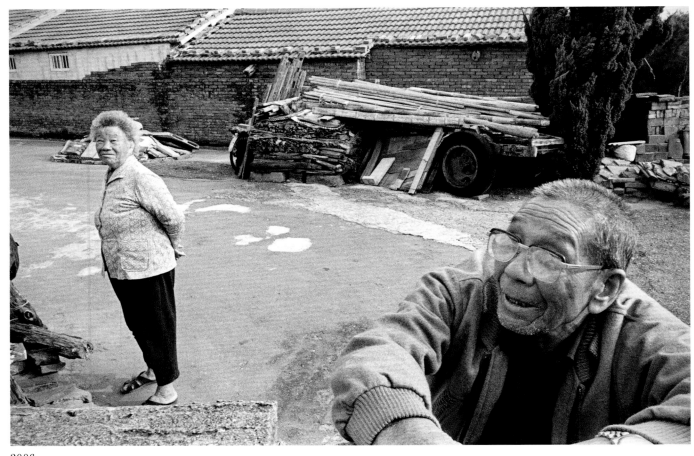

2006

原名為洪勸嫁給許聿冠夫姓應為許洪勸，婚後進行戶籍轉換，
哪裡知道戶政單位的處理疏失，把她原來的洪改了姓變成許勸，
她也不以為意，反正嫁雞隨雞。

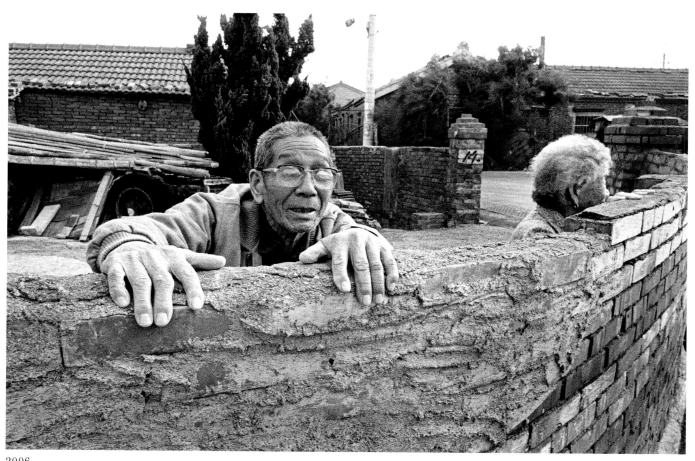

2006

許篳的房子是全村「海拔」最低的地方,每年的颱風他們家一定淹水,讓他苦不堪言,
只好把家裡的家當全數往桌子上擺,或用相當高度的架子架高擺放。

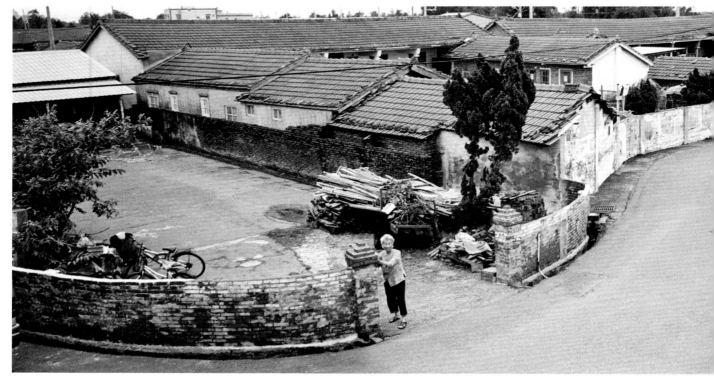

2008

老伴許蕫往生後，
許勸獨自生活在丈夫走後的孤單、孤寂，
依舊不改與先生過去喜歡守在庭院外，
看這小村人來人往，
與公車來到後下車的村民 。
一年後，自己也與逝去的老伴常相左右。

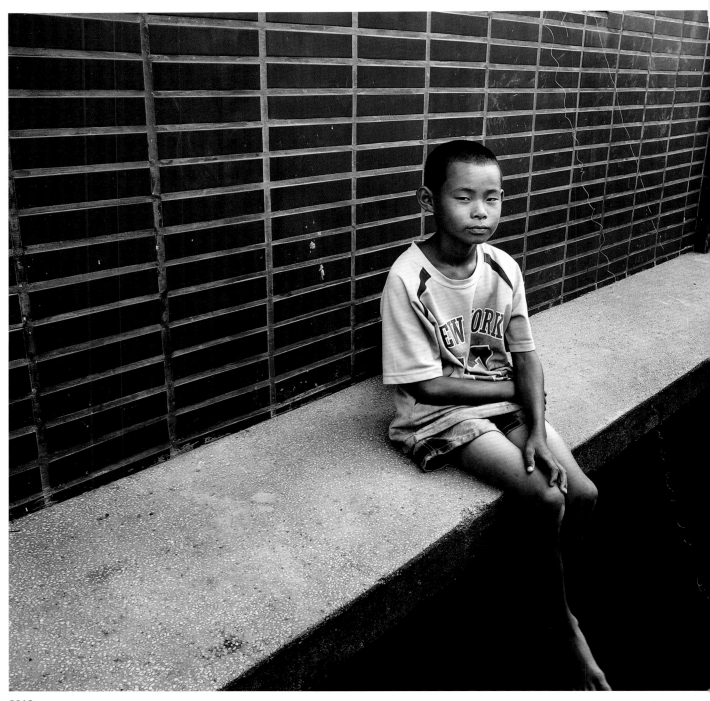

2012

隔代教養是故鄉除了工業化帶來的傷痕外，另一件需關注的問題。
很多阿嬤都已經自顧不暇了，哪有氣力照顧兒女的後代，
只好任其自己生活，有沒有去念書上課，阿嬤也無從管起。
當然小朋友心中也有很多的疑問，為什麼我要阿嬤養，為什麼我生長在這裡。

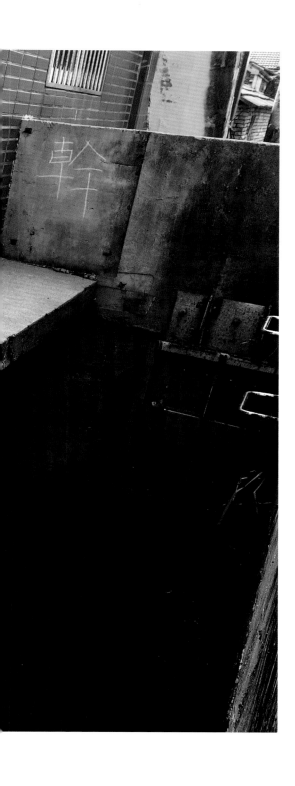

鄉下人生活的無奈與怨懟，有話無地講、有氣無法消透，也許只有牆壁知道。

「幹」字就是他們心情的寫照。塗鴉當代藝術，

有些是精力的發洩，更有些是生活與時事的反應，在我的故鄉卻絕對是生活的出口。

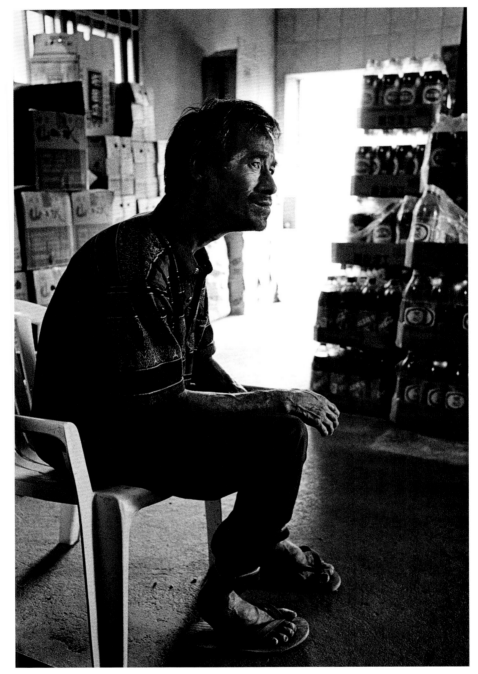

2003

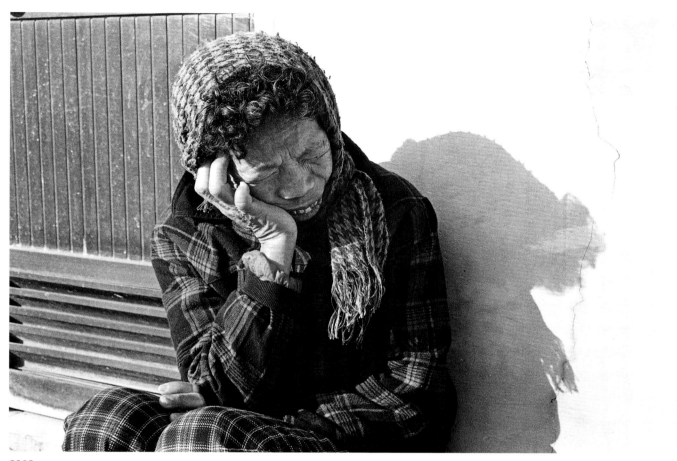

2003

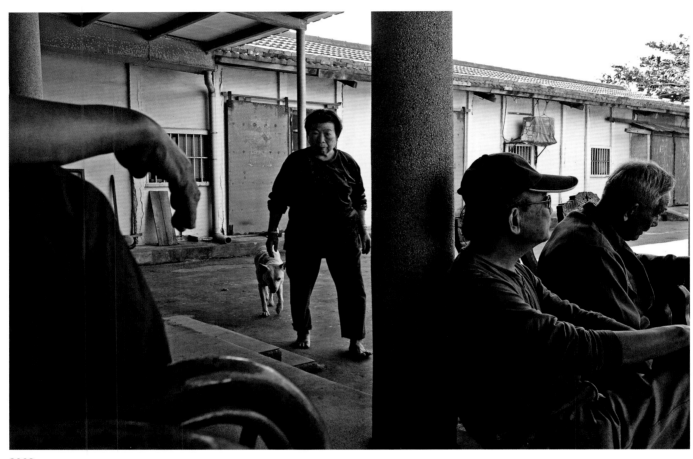

2008

身為鄉下一個大家族的媳婦，以務農幫農謀生。
老了後無法下田，終日足不出戶或若有所思，但言談中總帶著失落。
子女不在身邊，雖然無欲、清貧，不想多談什麼怨懟，但即便是抱著孫子也無諸多喜樂。
這似乎也是許多農家婦女的縮影。

生前少有病痛，直至最近一次的感冒才知是罹癌末期。
當醫師在洪桂香自家廳堂拔掉她生命中最後尚存的氣息，洪桂香長嘆一聲⋯⋯
彷彿說著，這是她的一生。

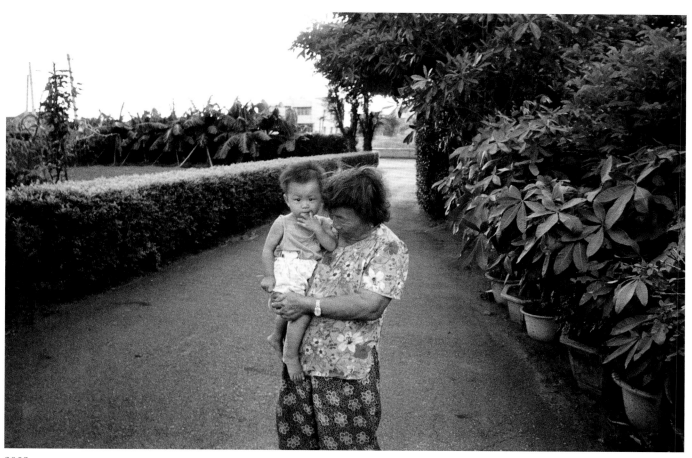

2003

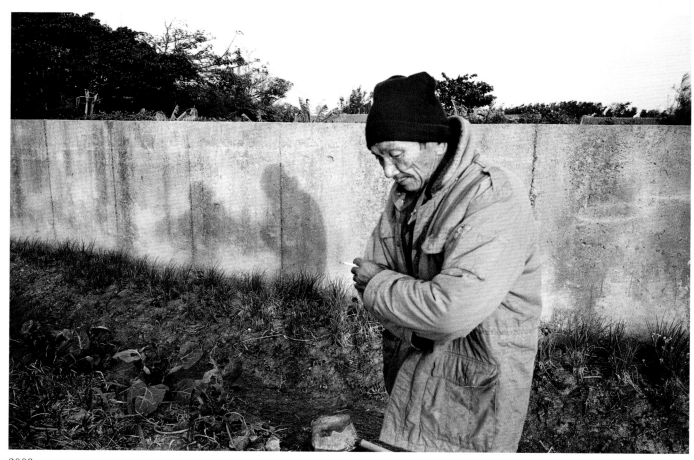

2008

康保現。經常拿一瓶搖頭仔（紅標米酒），閒來喝個幾口。
經濟不理想的他總覺得人生無可寄望，愈來愈萎靡。
在冬日的夕陽下，他與他的影子更顯蕭瑟。

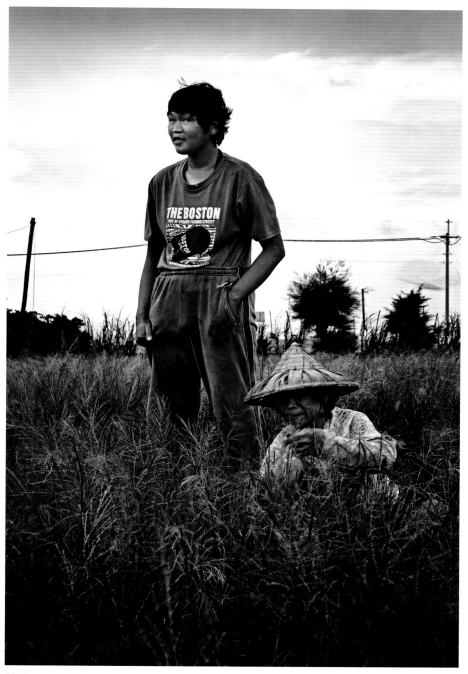

2012

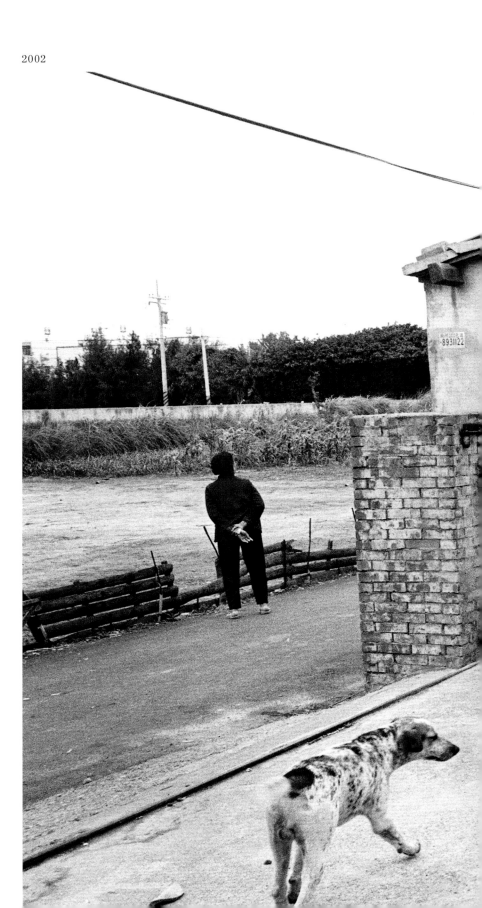

543俞春成，
退伍的老兵，福建人。
年少時被蔣介石軍隊
從大街上抓走當兵，
為免自己兄長無故被抓，
遂用兄長之名從軍，
來台後分發到村子裡的
海防直到退伍。
村民隔出兩房
讓他免房租借住一生，
生性稍具孤僻，
不想去榮民之家
也不喜與人熱絡
（大概是年少的陰影）。

543是他的外號，
喜歡在柑仔店玩拾捌斗，
拾捌斗一丟到碗裡，
他就喊543，
從此有了這個別名。

1992

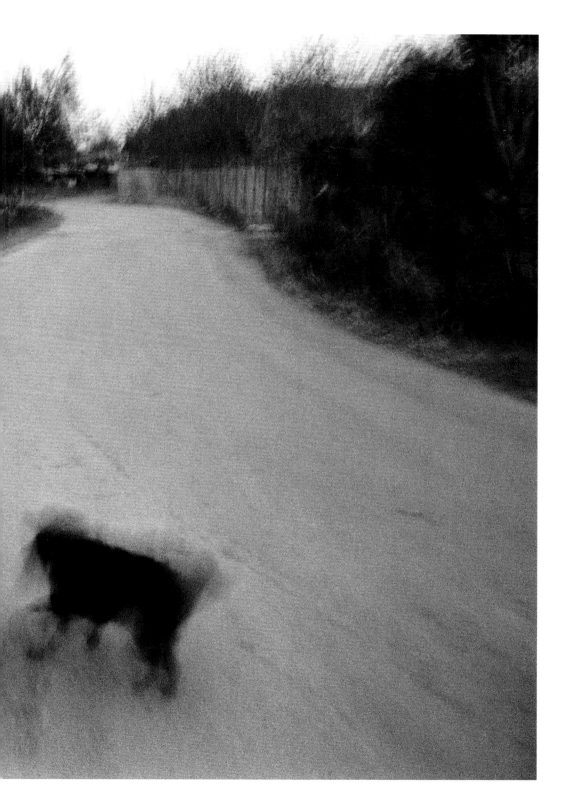

來台後未曾返回故鄉，
即使開放探親後，
他常跟家父說小時候
的家早就人事已非。
身後一百多萬的存款
交還國庫，
只用了七萬元
辦理自己的後事，
骨灰留在異鄉的故鄉
——台灣，與故鄉相望。
俞春成生前愛養狗，
身後愛狗由家父
代為飼養直至自然死亡，
小狗按放水流習俗，
葬於台灣海峽。

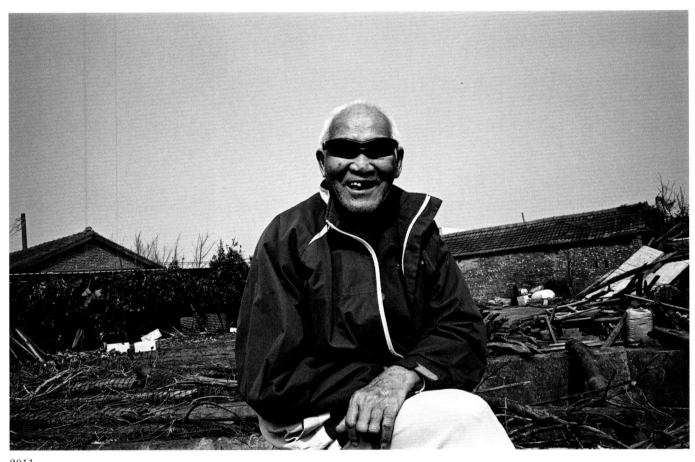

2011

耿心現，退伍老兵。存了一些錢，有個家庭，住在堤防下。
他算是俞春成的學弟，懂得做生意，賣包子、饅頭，供應村子農忙時的早餐、點心。

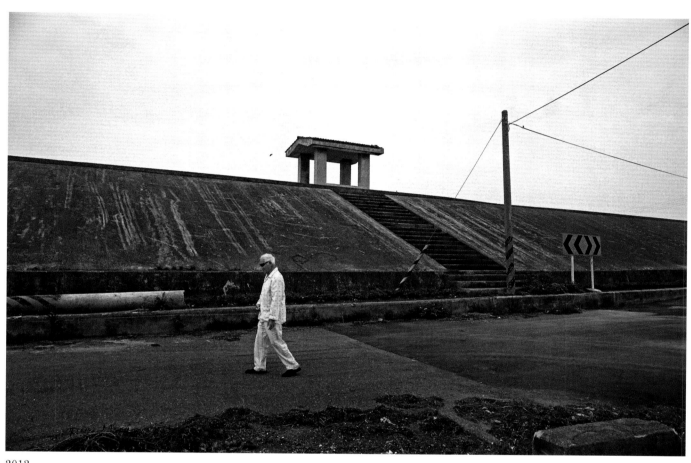

2012

李文羌,是村子裡面對我的鏡頭最沒壓力的人之一。
他所擁有的田散布較廣一些,經常是早上在東邊下午在西邊的田裡做事。
背著相機到處逛的我,與他是早上看到、下午碰到。

每次田間相遇,我一定會先打招呼喚他伯仔,他則會放下手邊工作。
兩人聊起來,有時休息久了一點,他老婆就會說,
啊是要「題雄」多久,一個愛講話一個成天拍照,正事都不用做了。
我就會說,阿姆,歹勢啦!害阮伯仔掃到風颱尾,下次我們開講會短一點。
(題雄:台語聊天之意)

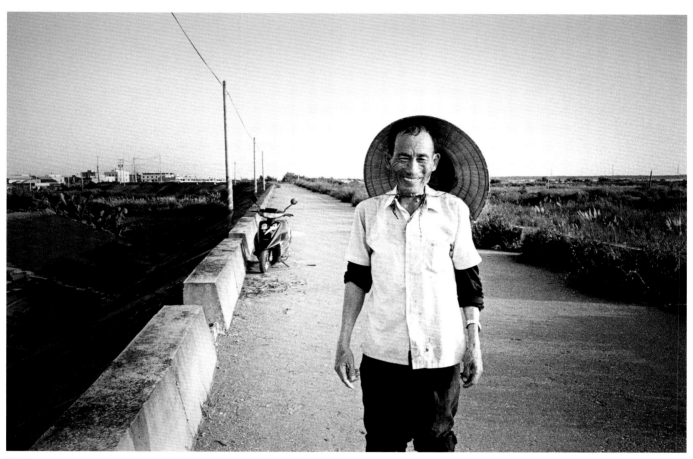

2002

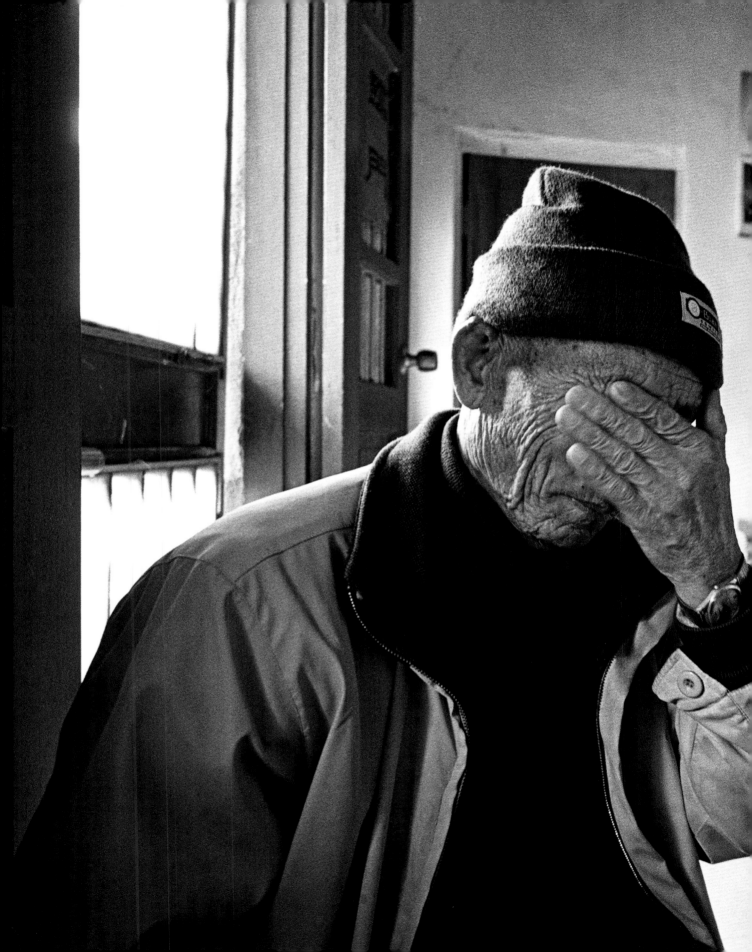

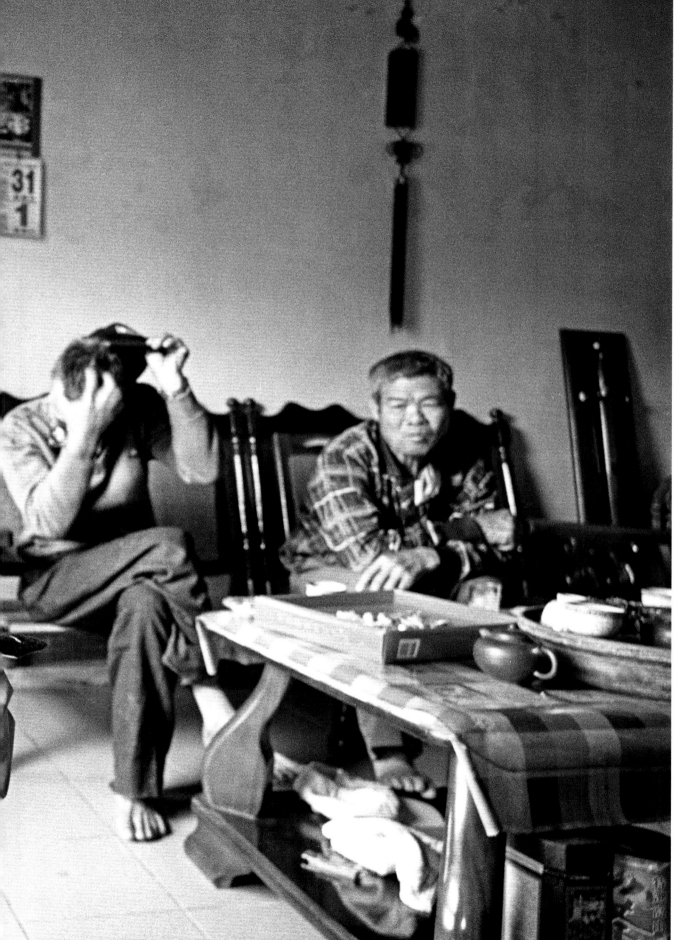

2004

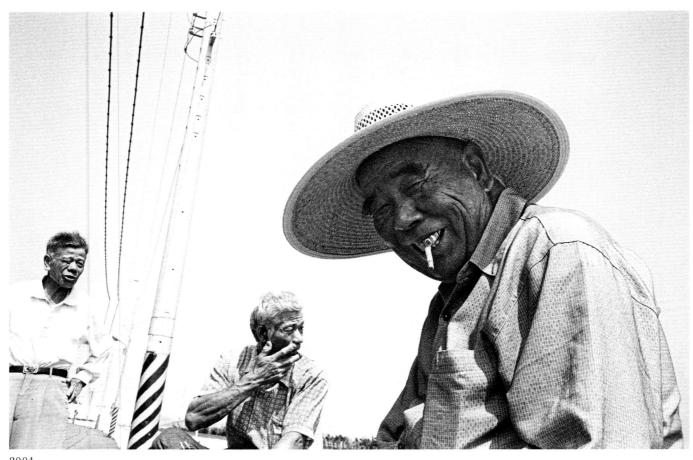

2004

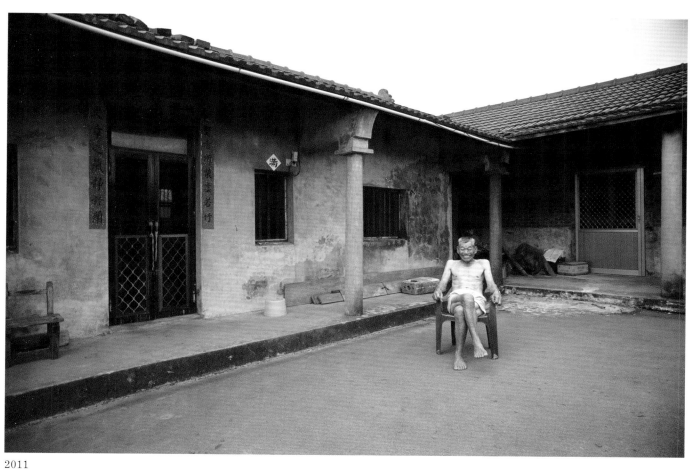

2011

田岸仔路（田埂）
是小時候種田最忐忑的回憶，
驚恐程度與恐怖電影不相上下，
主要是路窄、不平，
稍不慎就摔得鼻青臉腫。
阿爸經常罵，做事人（農人）
連田岸仔路都不會走，
你將來可以做三小？
把頭抬起來眼光放遠，不要看腳尖，
就會走得很好，讓你走拿嘞飛！

曾幾何時田埂換成水泥，
雖然替農人省了田裡很多作業工序，
但我卻更不敢走了，
深怕一跌跤不是鼻青臉腫而已，
可能要頭破血流了。

夏日樹蔭下，涼椅一坐，
胸前相機一掛，人生愜意莫過於此。
聞得到稻子的香味，
也想到農人的生活哲學：
走路不能看腳尖，眼睛望向前方，
步伐穩穩地走出去。
我想這可以是商業經營、企業
或國家願景一詞的最佳解釋，
有時政府是需要向農人或土地學習。

2002

82

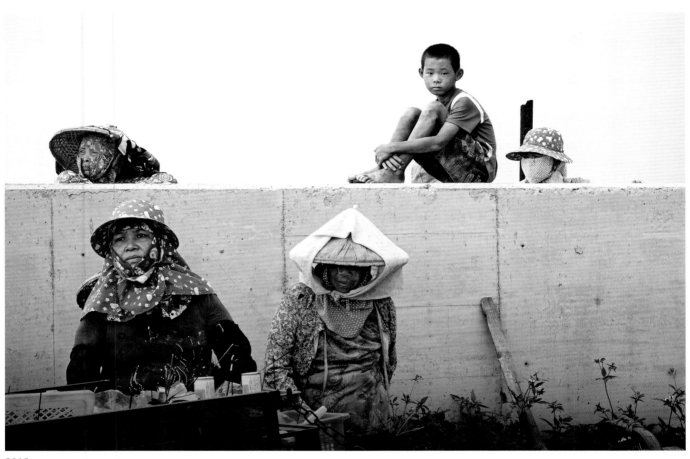

2012

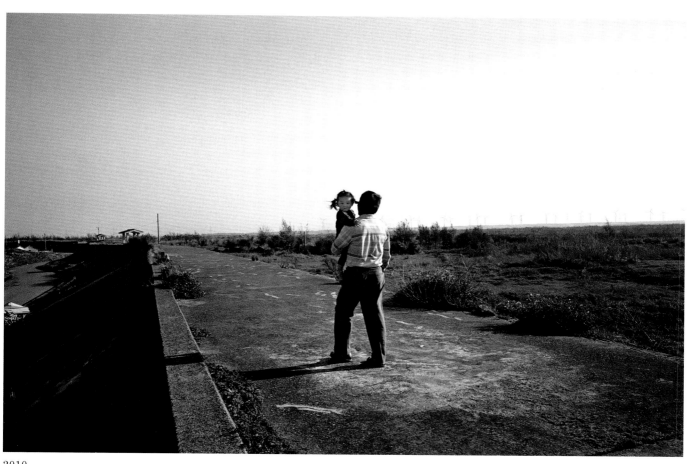

2010

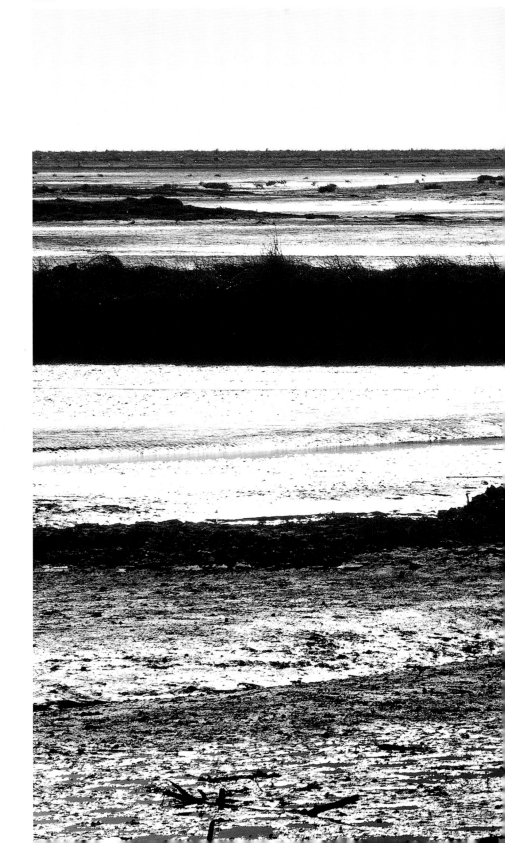

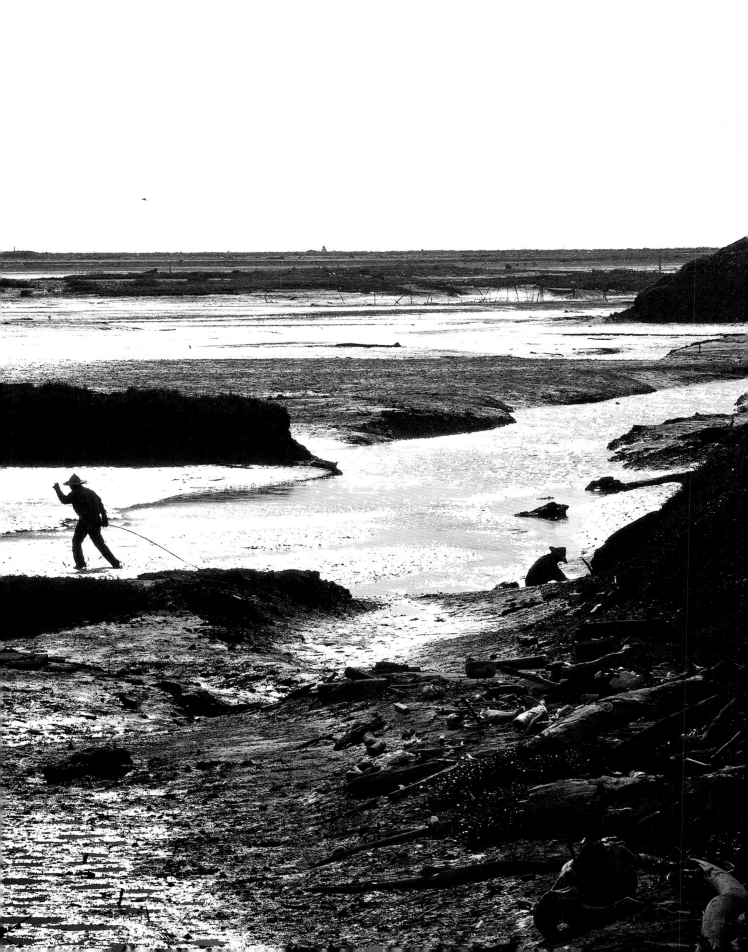

2008

2011

農村生活物質條件不比都市，
小孩需要下田幫忙農事。
小孩往往會跟父母談條件，
零用錢、飲料
甚至於連看電視都可當籌碼。
一旦下田，老是邊忙邊玩，
父母也不計較，
只要在田裡可以就近看管，
不到處去撒野、幹壞事，
多半也就算了。

這一幕，
我彷彿看到了過去的我
也是這樣長大的，
不一樣的是，牛車換成了小發財車。

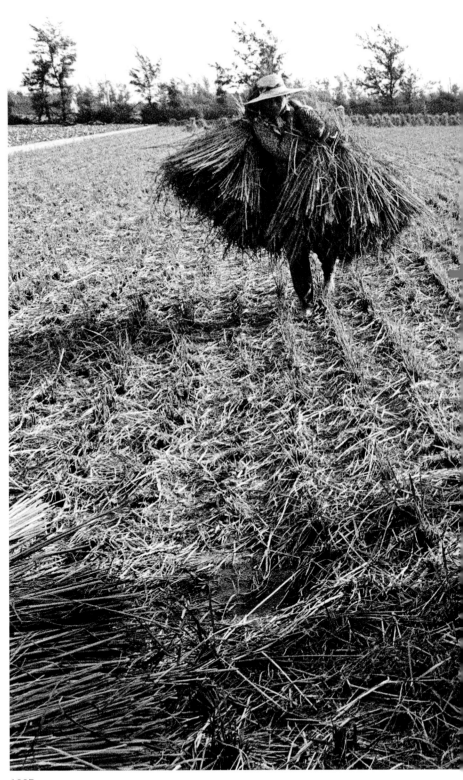

1997

90

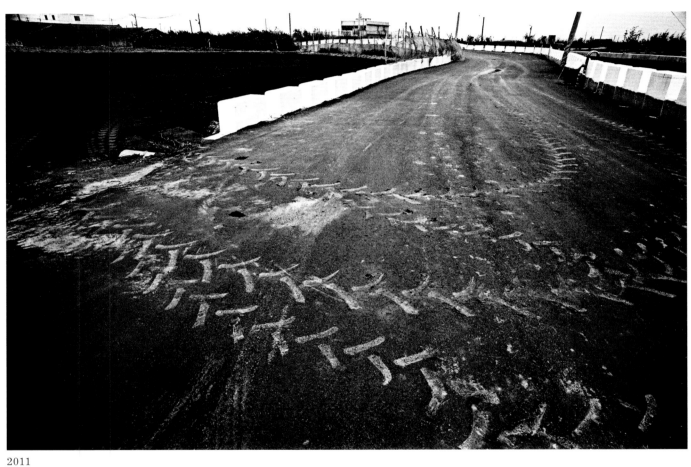

2011

胎痕在新設的柏油上，勾勒了人的存在，也描寫與土地密不可分的關係。

村民說：做事人（農人）是被踩在地上的，用腳在地上磨一磨、踩一踩就不見了。

2009

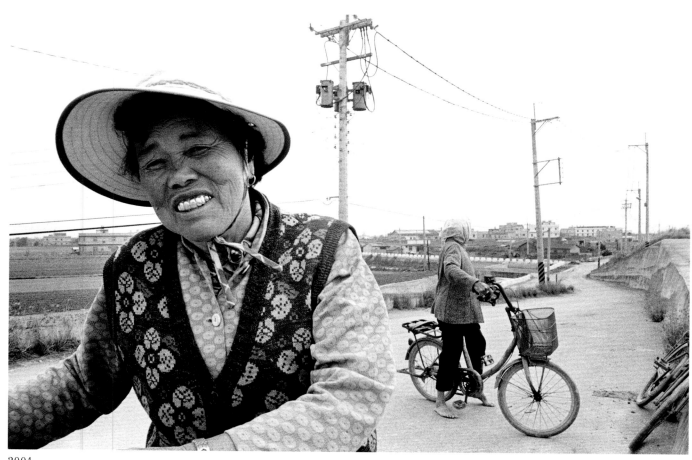

2004

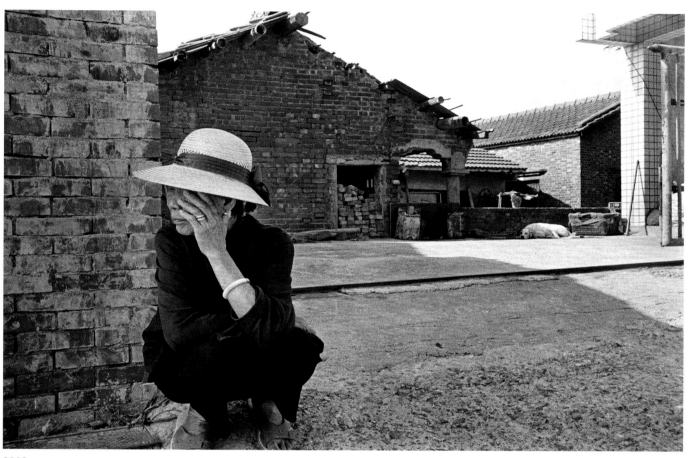

2003

2008

2006

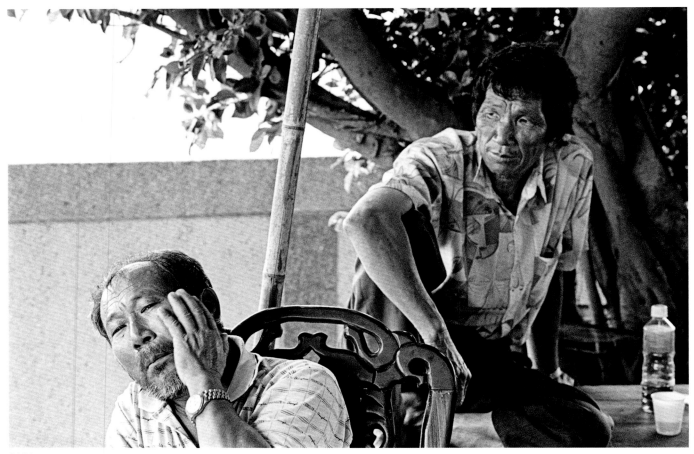

2006

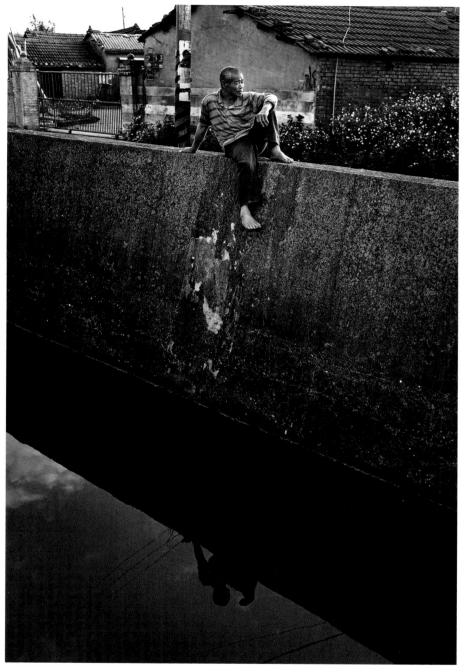

2011

許萬順，他是全村子裡
對於農事生產能力最好的人之一。
手巧、全能、思路清楚
最能享受樂天知命的人，
很會利用農具
尤其是二手農具翻修，
創造更多農事的效率。

同樣的耕種面積，
他田裡的收成總是比別人好，
年度收成的好冬歹冬指標，
幾乎都以他的收成進行判定基礎。
他的名言是，煙囱來了，
雨不會走（雨一樣會下），
我ㄟ菜給酸雨淹死，
人會被政府氣死。

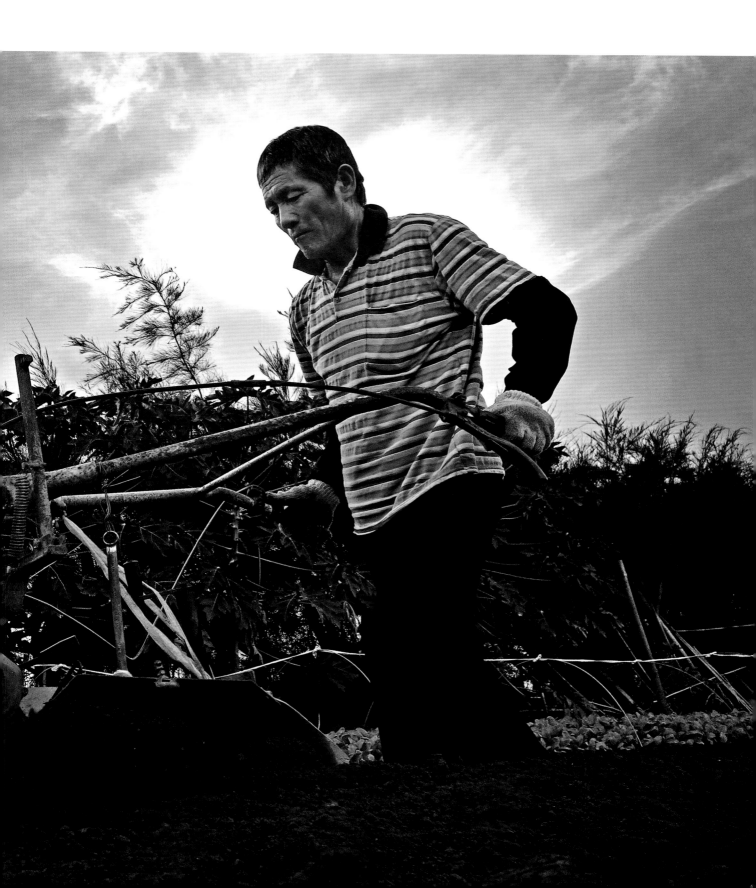

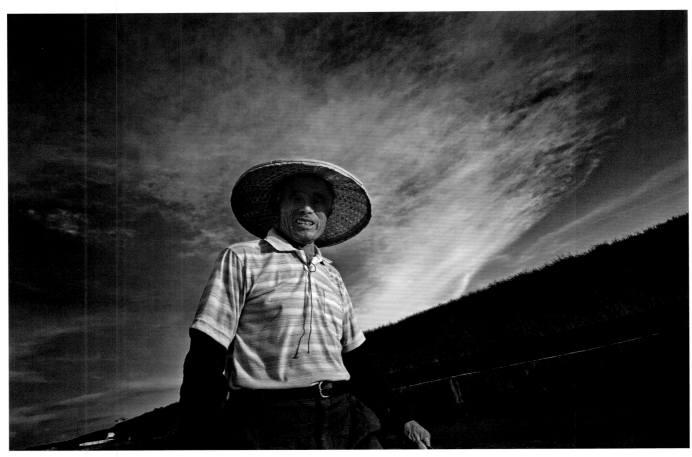

2008

2007

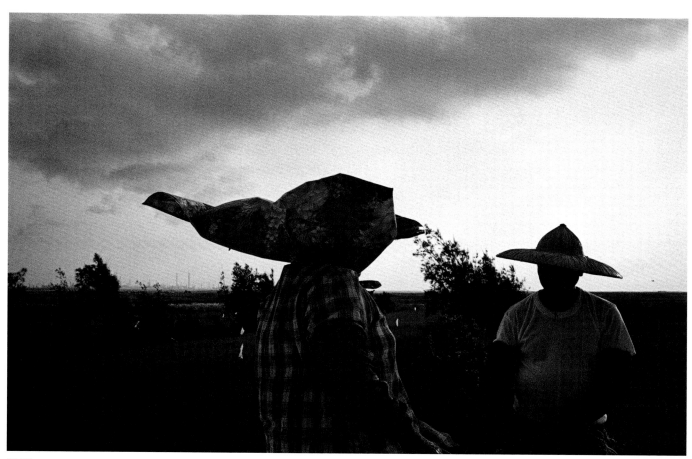

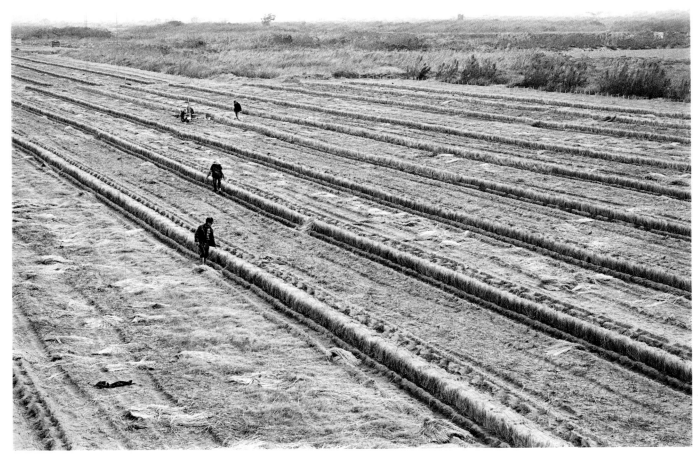

2010

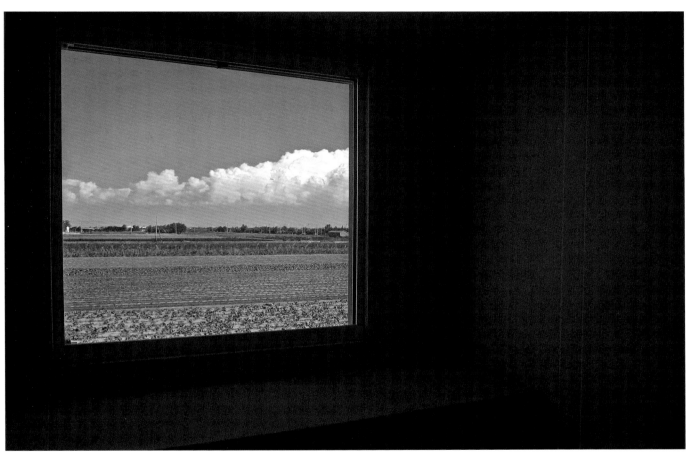

2009

每年中元節後一天，
農曆七月十六，村裡有個盛事。
每一戶都會準備牲禮
到堤防拜「溪王」。
小孩們也會開心地跟在後面，
帶著臉盆或洗衣板
從堤防上滑下享受滑草的樂趣。
拜溪王什麼時候開始的？
我不知道，確定的是
阿公、阿嬤時就有了。

阿嬤常說，
拜完溪王今年大水就不來了。
神奇的是，
阿爸住在這裡七十年的歲月裡，
一九九六年的賀伯颱風來以前，
村子裡可從沒淹過水，
即便是韋恩颱風
把村子裡的屋頂掀了一大半，
全村電線杆無一倖免也沒淹水。
但這十幾年來幾乎年年淹，
是因為村子人變少，
準備牲禮與飯擔也少了，
拜溪王誠意不夠盛大，
讓溪王不再眷顧，
還是——溪王你累了嗎？

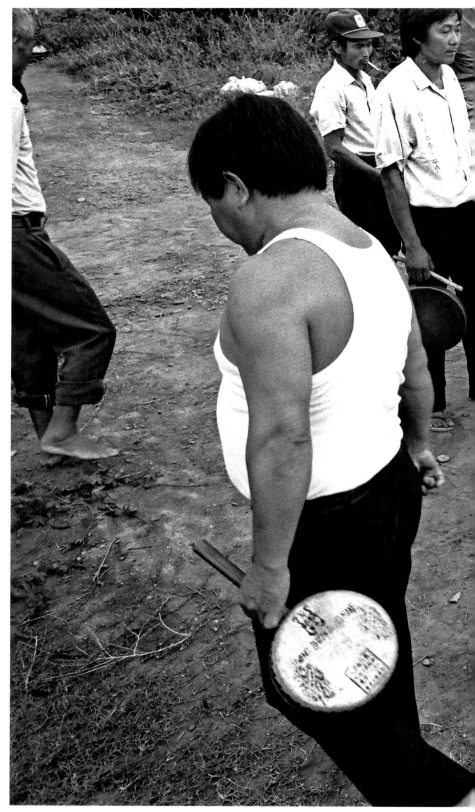

1989

106

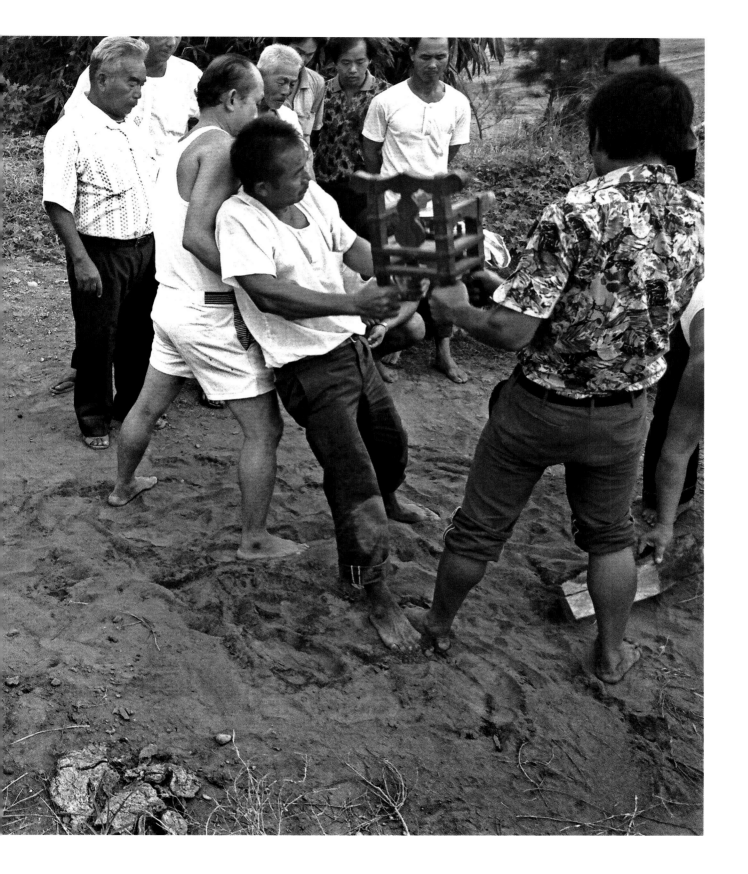

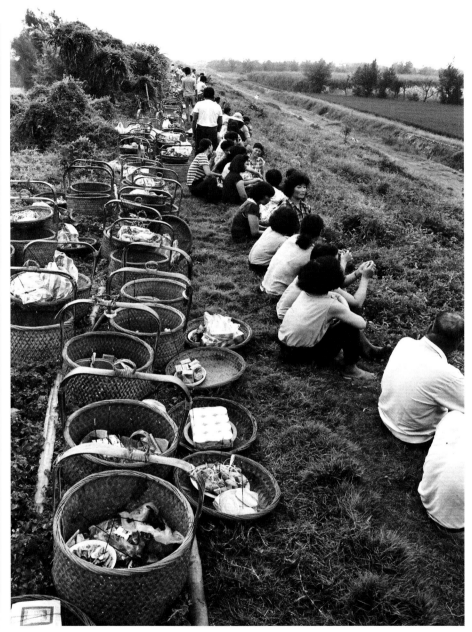

1989

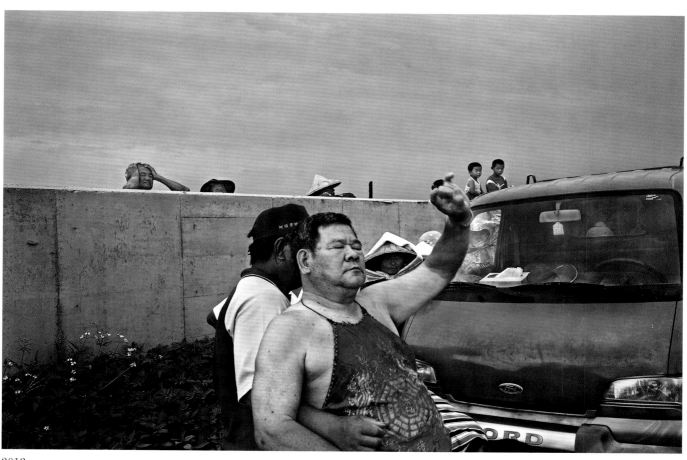

2012

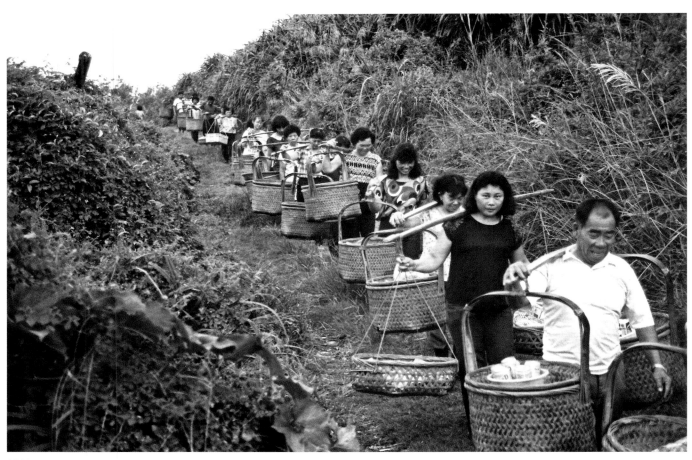

1989

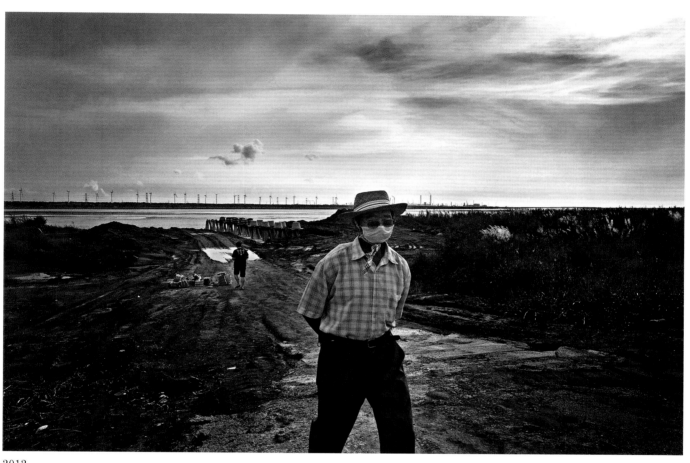

2012

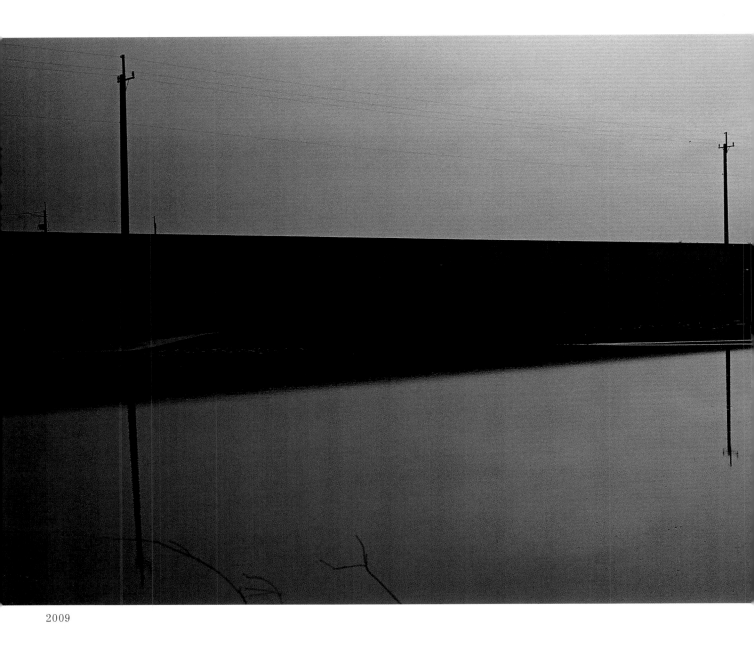

2009

地層下陷日益嚴重，海面比地面高，土壤鹽化後，也不適合耕種，
為免海水倒灌，不斷地升高防波堤。如此一來，過去的良田如今成為水塘，獨留黃昏。

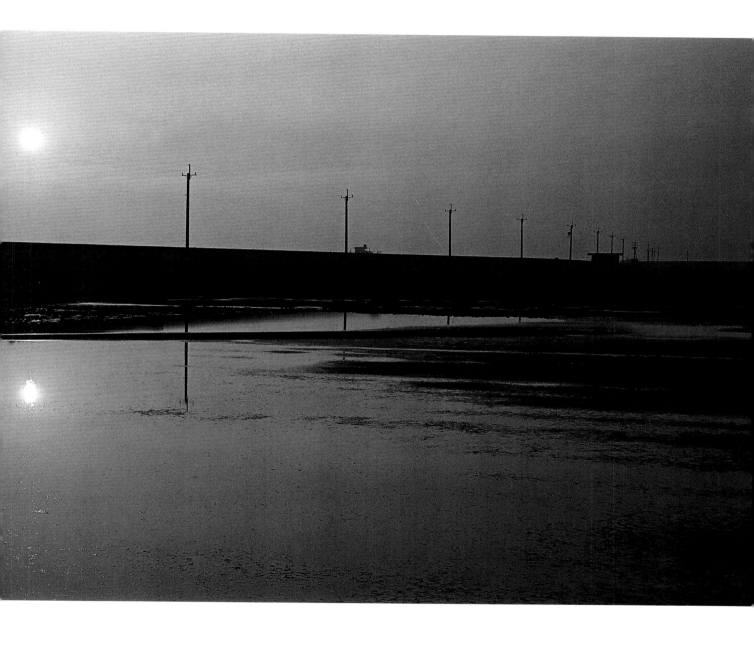

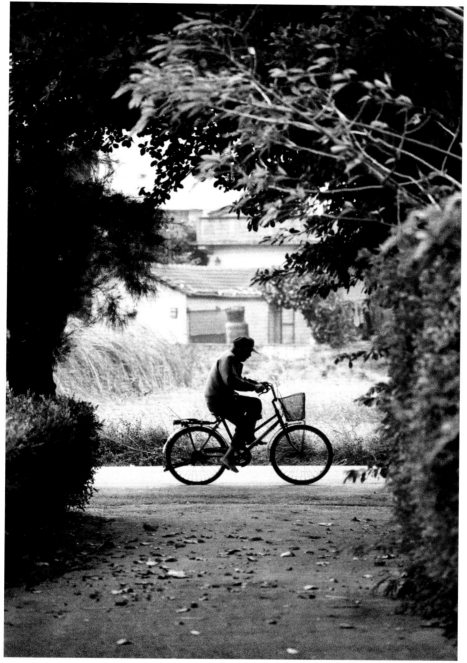

1999

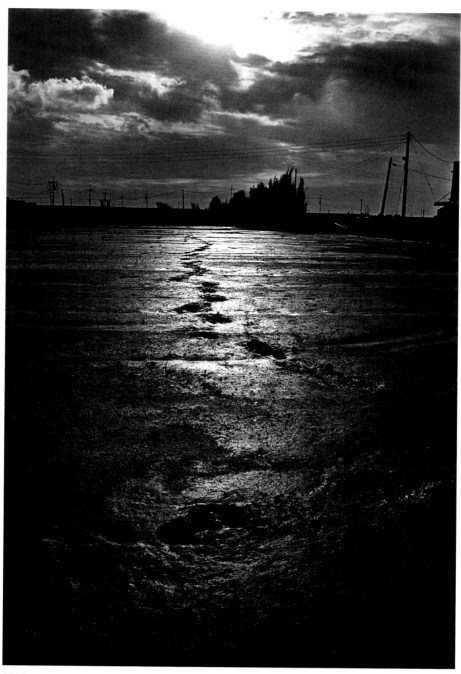

2010

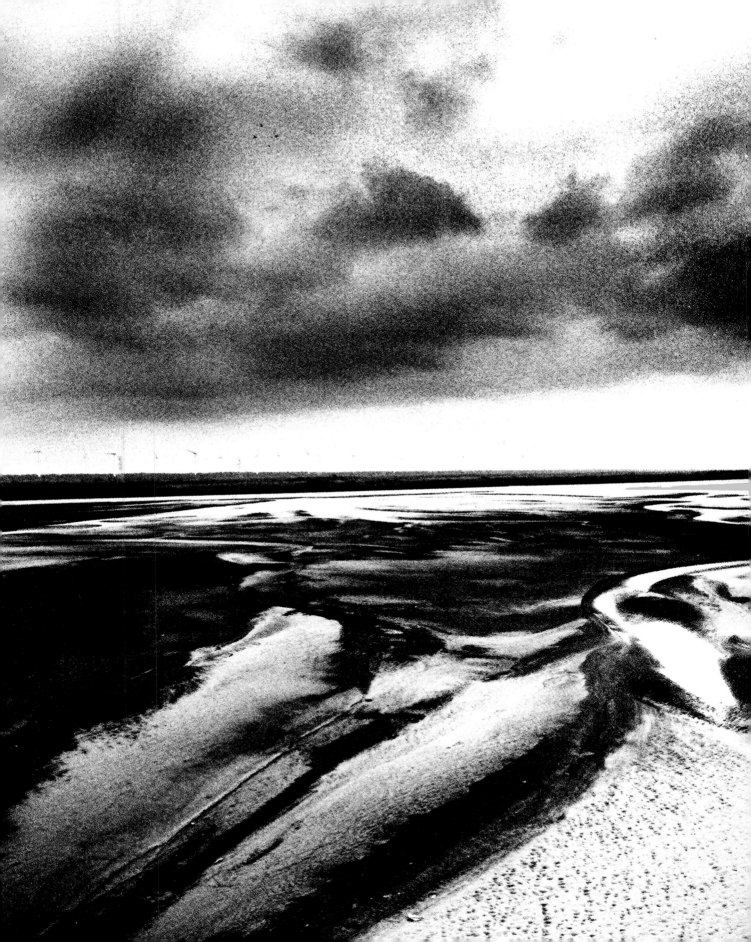

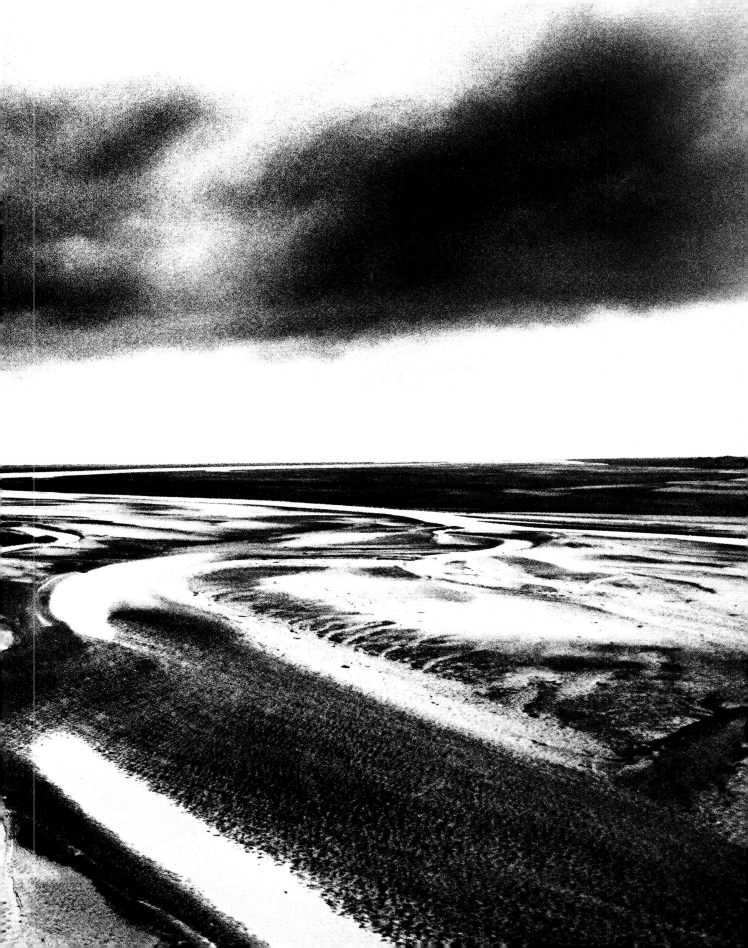

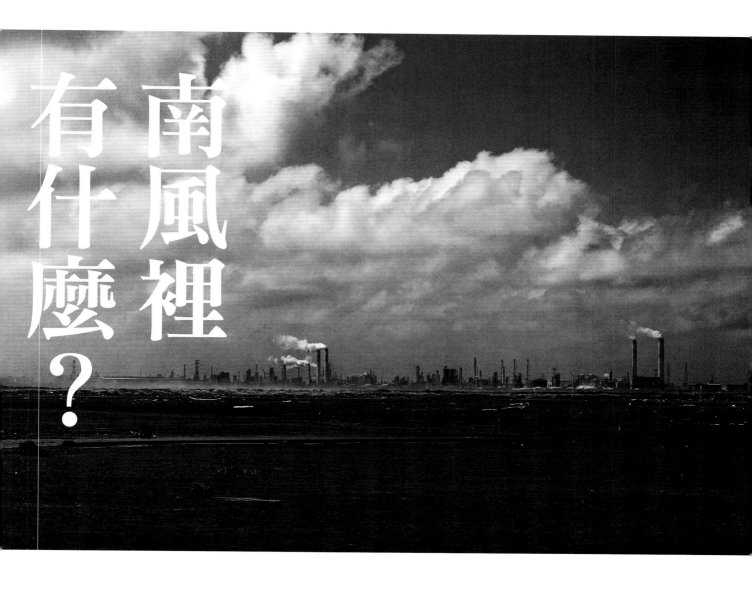

南風裡有什麼？

鐘聖雄

從他鄉到故鄉

　　雖然故事不是從這裡開始，不過為了讓各位讀者更加瞭解前後的因果關聯，我決定從這裡談起。

　　雲林縣政府委託台大公衛學院副院長詹長權，針對台塑六輕鄰近十鄉鎮進行健康風險評估，發現六輕20公里內空氣含大量致癌物，且麥寮、崙背、台西、四湖、東勢五鄉居民，罹癌率明顯升高。

　　二〇一二年十月二十日，詹長權團隊與雲林縣政府幾名代表，陸續在麥寮、台西鄉舉辦座談會，除了向鄉親解釋他們的研究發現外，律師詹順貴也鼓勵民眾對台塑提起集體訴訟。詹順貴認為，詹長權的研究證明六輕為當地帶來顯著健康風險，如果受害人願意提出集體訴訟，贏面很大，可望讓台塑賠償當地居民健康損失。

　　具體來說，詹長權做了什麼，又有什麼發現呢？首先，他的研究團隊花了三年時間在雲林各鄉鎮做空氣採樣，同時也針對當地居住五年以上，沒有菸酒習慣的居民進行血液、尿液檢查，試圖分別從空氣、血液中比對有害物質，釐清六輕是否真的在當地造成健康風險。

　　研究結果發現，距離六輕10公里內的麥寮、台西，空氣中可測得氯乙烯、丁二烯、二甲苯、多環芳香烴、二氧化硫、鎳、鉻、砷、釩等各類重金屬致癌物；10~20

詹長權在台西鄉舉行座談會那天晚上，目前處於半流浪狀態的台西鄉民陳財能痛批，六輕空汙導致他家中許多人罹癌，迫使他目前採取「六輕不走，我走」的做法，將小發財車改造為露營車四處流浪，過著像吉普賽人一樣的生活，每星期只回台西鄉老家一趟。

拿著十九歲就因肝硬化不幸過世的兒子遺照，陳財能說：「我爸爸六十一歲的時候肝硬化，猛爆性肝炎，十幾天就過世了。六、七年後，民國八十八年，我媽媽六十七歲也是死於肝硬化。民國九十五年，我姊姊五十八歲，死於肝硬化。同一年，我兒子十九歲，死於肝硬化。九十七年，我哥哥五十三歲，死於肝硬化。我哥哥走前不久，我發現自己也中了，現在五年多了⋯⋯」

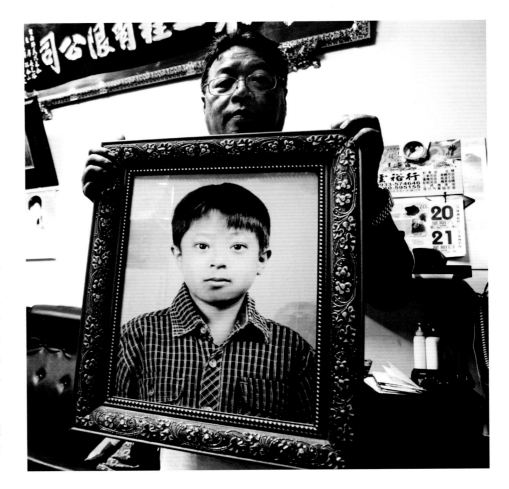

公里的崙背、東勢、四湖等鄉鎮，也測得多環芳香烴、二氯甲烷、釩、鍶、砷、錳等有毒物質；至於20~30公里處，依舊測得到多環芳香烴。

至於流行病學世代研究顯示，六輕10公里圈內居民，血液、心血管、肺、肝、腎功能都不好，尿液中的重金屬、致癌物代謝物濃度也較高；10~20公里圈居民血液、心血管、肺腎功能不佳；20~30公里圈居民，除了血糖偏高外，其他器官都還算健康。

按照詹長權的說法，六輕10公里內的麥寮、台西兩鄉，在二氧化硫、一氧化硫、一氧化氮等濃度，都是其他地方的二・五倍。根據美國國家環境空氣品質標準（NAAQS），如果每小時二氧化硫濃度超過75ppb，居民肺部就會惡化，所以NAAQS規定，每三年最多只能有十二天超標。然而，台西鄉自從二〇〇三年後，就沒有低於這個標準過。

這個研究結果讓許多在地居民非常恐慌。雲林縣長蘇治芬的祕書林金忠就說：「土地是有生命的，不然就無法種出農作物，但我們的土地先中毒，再來就是死亡，之後我們就破產了。田園一區區破產，我們不講話，這樣聰明嗎？」

林金忠的發言，理所當然獲得在場雲林鄉親的熱烈鼓掌。然而，現場有群人的心情，在此刻卻是沈重的。這群人是來自彰化縣大城鄉的幾名鄉親，還有幾名分屬彰化環保聯盟、彰化醫界聯盟的成員。

台塑六輕位在雲林離島式工業區，在行政劃分上屬於雲林縣麥寮鄉，所以自從六輕在一九九八年投入量產後，各地對於所謂「汙染」的關注，幾乎都集中在雲林各鄉鎮；最受矚目者，當然非麥寮、台西兩鄉莫屬。

問題在於，汙染可是沒有在管行政區域劃分的。雲林離島工業區位在彰化、雲林兩縣交會處，緊鄰濁水溪出海口。換句話說，如果詹長權能在鄰近六輕20公里圈內的居民身上，採集到有毒物質樣本，那麼也許彰化西南角居民的身上，也能採集到類似的結果。

可是有人去彰化西南角做同樣的採樣調查嗎？截至目前為止，沒有。多數人在討論六輕汙染問題時，其實看的還是雲林地區。套句最近流行的說法，彰化人在探討六輕問題時，幾乎完全被「鬼隱」了。很不巧的，我正好就是彰化人。

土地與人接連死亡，不講話，聰明嗎？我認為答案絕對是否定的。

那天晚上，彰化醫界聯盟祕書張淑芬在發言的時候強調，彰化縣罹癌率最高的三個鄉鎮（大城鄉、芳苑鄉、竹塘鄉）全部集中在彰化西南角，也就是最靠近六輕的地方，她希望詹長權的健康風險研究，能夠擴大範圍，也到彰化縣進行調查。當時詹長權回覆她說，現階段的研究是受雲林縣政府委託，未來如果彰化縣政府也提出一樣的要求，他才有可能擴大研究。

當然，截至目前為止，這件事情都沒有發生。（按：詹長權最近透露，希望可以取得國家衛生局資源，在彰化開啟調查。）

我不是官員，不是學者，更不是科學家；我沒有足夠的專業知識背景，好讓我在自己的故鄉推動某某研究，釐清六輕的398支煙囪，到底對我的故鄉（甚至是雲、彰以外的地區）帶來什麼實質的影響。

但身為一名記者，我深信自己並非一無是處，對此事全無著力點。透過鍵盤，我能把部分彰化老百姓的心聲書寫下來；透過鏡頭，我能把自己所見的一些景象，呈現在更多人的眼前；透過客觀的資料蒐集，我能把無聲的死亡，無形的疾病，化為更具體的面貌。

但我沒辦法讓各位知道那到底是怎麼樣的味道，除非你願意親自站在濁水溪北岸的土地，讓那座巨大石化王國的影像映在你的視網膜，用身體感受在南風吹撫的時刻，那片土地上飄散的究竟是什麼味道，迴盪的又是怎麼樣的嘆息。

讓我們一起站在南風裡。

從國光石化到六輕

時間回到二〇一一年二月，島上正為國光石化爭論不休的時刻。

國光石化歷經多次選址，一度預定落腳雲林縣台西鄉，和比鄰的六輕工業區共同打造台灣石化業榮景。然而，當時六輕正規劃擴建第五期工程，雲林縣空汙總量管制已成焦點，連帶導致國光石化本身環評備受爭議，讓當時的扁政府十分不滿，頻頻要求環保署簡化環評程序。二〇〇七年，彰化縣長卓伯源、立法委員鄭汝芬頻頻對國光石化招手，於是行政院在二〇〇八年六月，評估開發壓力較小的情況下，決定將國光石化遷移到彰化縣大城鄉。

要我比喻的話，六輕和國光石化的關係，有點像是要從室友變成隔壁鄰居的關係。問題在於，如果本來開發面臨的難題，自始自終都是它可能帶來的環境衝擊，那麼國光石化從六輕南邊搬到北邊，到底能有多大區別呢？

當時彰化縣大致上可以分成兩派，一派是以縣長卓伯源、立委鄭汝芬等民意代表為首的「經濟發展派」，反之則是在地環保團體、藝文界、醫界人士主張的「環境永續派」。

行政機關則不斷宣稱，「多數」彰化縣民都支持開發，而且石化關聯產業可望為彰化帶來大量就業機會，反對意見只是「少數」，環評專業審查不應被「少數」人所綁架。

有鑑於此，我在二〇一一年一月提案到彰化各地做隨機百人訪調，集結成「彰化人看國光」系列，希望可以在沒有預設立場，隨機抽樣的狀況下，讓彰化百姓暢所欲言，呈現他們對於國光石化落腳彰化的真實想法。

二〇一一年二月，我和公民行動影音紀錄資料庫的記者，一起花了整整兩天時間，到直接受到衝擊的彰化縣芳苑鄉、大城鄉，人口流動最密集的彰化市區，還有代表青年意見的彰化高中、彰化女中進行隨機訪談。

訪談的結果，是反對意見壓倒性地多於贊成意見。就連可能會因就業機會而受惠的大城、芳苑當地居民，也多半反對國光石化落腳彰化。其中，大城鄉居民特別拿六輕為例證，指出他們不想被兩家石化廠「夾殺」。

後來「反國光運動」席捲全台形成龐大聲勢，頻頻在台北、彰化兩地街頭發起大型抗爭，也在各界引起激烈的辯論。二〇一一年四月二十二日，這天是世界地球日，同時也是國光石化最後一次環評會議。這一天，專案小組送出「有條件通過」與「否決」這兩個背道而馳的結論，打算讓行政機關，而非專業意見決定國光石化去留。

環保署一宣布國光石化「兩案併陳」環評結論後，登時引發聚集在樓下的大批民眾不滿。大批彰化鄉親、青年學子、聲援民眾高舉「傷心地球日」布條一路從環保署遊行到總統府，打算提高抗議層級。然而離奇的是，遊行隊伍都還沒走到總統府，總統馬英九就親自召開記者會宣布「政府不支持國光石化落腳彰化」，引發抗議民眾兩極反應。

有人批評，國家耗費大把時間、精力，召集專家學者討論國光石化環境影響評估，最後竟由政治力決定停建，徹底重傷環評制度，也讓台灣的專業制度淪為笑柄。

多次參與環評會議的中興大學應用經濟系教授陳吉仲也表示，如果馬政府一開始就有意反對開發，早該在環評會議之前表達立場，而不是讓環保團體、學生、在地居民勞心勞力在街頭奔走，在會議中辯論，耗費大家精力與社會成本。他指出：「實在無法接受總統府這樣的說法，那這樣我們過去兩年開了幾百場會議，寫了多少報告……這不是在開我們玩笑嗎？」

（後來國光石化轉戰馬來西亞，同樣引來高度反彈，至今仍在尋覓開發地點。至於國光石化董事長陳寶郎，則在同年九月轉任台塑石化董事長。當然，這些都是另一個故事了。）

好，那麼這件事情與六輕有何關聯呢？

因為採訪的緣故，只要和國光石化有關的抗爭、會議場合，我幾乎都會到場採訪記錄。在當時最普遍受到媒體青睞的焦點，不外乎名人、專家、青年、在地年邁蚵農，還有出了不少周邊商品的白海豚；可在他們當中最讓我動容的，其實是一名多次抱著幼女出席抗爭、環評會議的婦女——她叫許立儀，當時四十二歲，來自彰

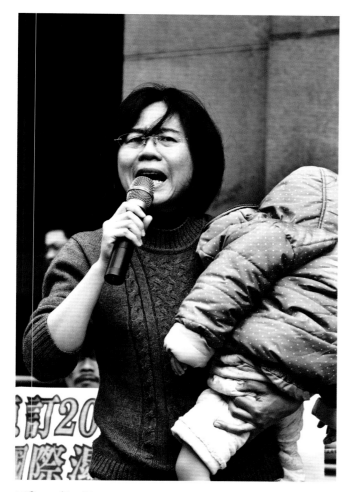

二〇一一年一月，
抱著女兒在環保署前抗爭的大城鄉台西村民許立儀

化縣大城鄉台西村；她家距離六輕不到六公里。

反國光運動中，每個人聚焦的重點都不太一樣。有人談白海豚會不會轉彎，有人著重溼地保育，有人說糧食自給率比乙烯自給率重要，有人擔心每年真的會少活二十三天。

許立儀的立論，則從「另一個石化業」切入。她說，自從六輕蓋在他們村子南邊後，每年一吹南風，村子裡的空氣就帶有臭味。這幾年他們村子裡罹癌的人愈來愈多，已經變成癌症村，如果北邊再蓋國光石化，到時候「吹南風也死，吹北風也死」，他們只能等著被滅村。

同為彰化人，我確實深受許立儀感動，不過在台北的多次抗爭中，我卻從未與她打過招呼。後來我到彰化拍攝「彰化人看國光」系列，在大城街上四處碰壁，因為許多人一看到攝影機，就說「反對國光石化的意見不方便說」，建議我們到附近的「癌症村」一帶尋找合適的受訪者。（按：我們還是隨機尋找受訪者，沒有過濾樣本。）

歷經短暫迷航後，我們把握「往海邊走」的大原則，最後終於在刺骨的海風中抵達這個傳說中的癌症村。我們隨意地找了戶人家敲門，希望理解村民的具體感受。結果，第一個開門走出來的，就是許立儀與她的母親。

巧合也好，緣分也罷；總之，那是我與台西村的第一次相會。那天我在台西村訪問了十一位村民，對於這個幾乎只剩老人在「等死」的村落印象非常深刻。我想，總有一天要把這個「風頭水尾」小農村的故事，全部都寫出來。因為在這裡所發生的一切，都不該被社會漠視，被歷史遺忘。

後來國光石化戲劇性停蓋，但台西村的事情一直停留在我心底。二〇一二年十月，因緣際會下我終於重返這個小農村。我期盼，如果可能的話，可以從台西村這個位在彰、雲、河、海交界的小村落出發，檢視自從六輕來了之後，「南風」可能為這塊土地帶來的改變。

故事就從這裡開始。

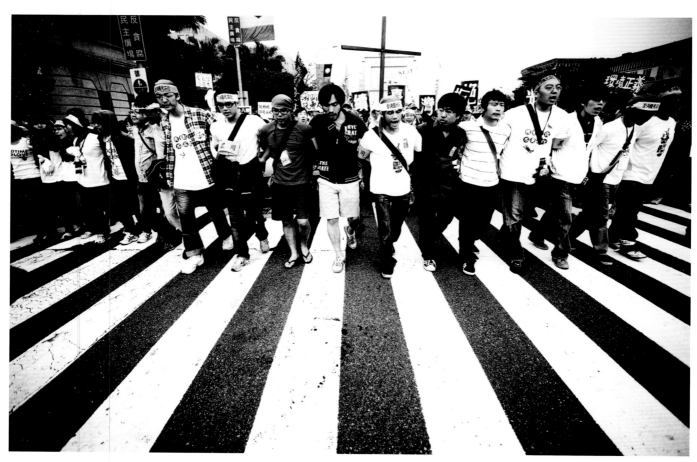

反對國光石化「政治決定」，憤而在總統府前抗爭的青年群像

南風裡有什麼？

　　大城鄉位在彰化縣最西南角，是全彰化縣最靠近台塑六輕的鄉鎮。至於台西村，大概就像是大城鄉裡面的大城鄉吧。台西村分為「街仔」與「下海墘」兩區塊，常住人口約462人，多數為老人與隔代教養的幼童，年輕人口非常少，多數都已出外「謀生」。台西村與六輕的398支煙囪傍著濁水溪互望，六公里之隔，談不上遙。

　　就像黑色喜劇的橋段，六輕的南北兩端都叫台西；倘若不是「一個很慘，另一個更慘」的話，兩者最大的差別恐怕只有行政層級了。

　　每年秋、冬兩季，東北季風會將六輕的空氣汙染吹往南方，首當其衝受影響的就是雲林縣台西鄉；相反的，每年夏季盛行南風時，大城鄉台西村民就得忍受來自六輕的空氣汙染。

　　「吹南風的時候……」這幾乎是每個台西村受訪者都會提到的關鍵句，彷彿那是一切故事的開端，解開所有謎題的藥引。問題在於，南風裡究竟有什麼？

　　根據詹長權教授受雲林縣政府委託，並於二○一二年七月所發表的調查報告顯示，鄰近六輕10公里圈內所設的六個空氣監測站中，可採集到的汙染物包括氯乙烯、丁二烯、丙烯腈、二甲苯、二氧化硫、氮氧化物、多環芳香烴，還有包含釩、鍶、砷、錳等等重金屬物質，幾乎沒有一種與石化工業脫得了干係。上述物質不是會對人體造成危害、致癌，就是會傷害農作物與水產。

　　詹長權報告發表的隔天，台塑就發表了一份新聞稿

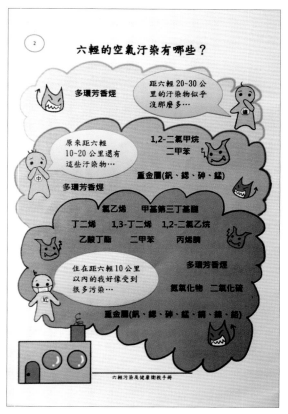

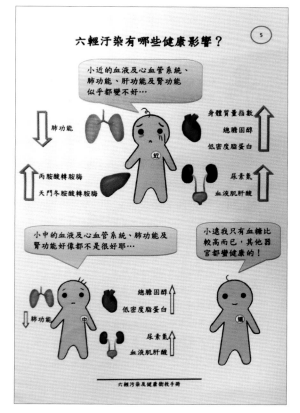

引用自詹長權研究報告

駁斥他的研究發現。根據台塑說法，詹長權「只說明少部分化學物質在距六輕10公里內較高，卻無法說明相關化學物質之來源，也無法證明與六輕之關聯」，還強調丁二烯、丙烯腈的檢測結果，都低於空氣品質標準。

好，既然台塑認為詹長權的報告有問題，那我們就再來看其他報告。

經濟部工業局在二〇〇五年提出《雲林離島式基礎工業區環境與居民身體健康之暴露及風險評估研究》，根據六輕十四家公司在二〇〇四年製程物料與產量數據所得出的「模擬結果」，在「最壞情況」下，發現除了苯以外，麥寮鄉的其他致癌性汙染物最大年平均濃度都高於其他三鄉。

上述的致癌性汙染物有哪些呢？除了苯之外，分別還有苯乙烯、乙苯、異丙苯、二甲苯、氯乙烯、甲基第三丁基醚。國際癌症研究署（IARC）認為苯類物質會傷害骨髓，從而導致白血病，苯乙烯也被IARC列為第二級致癌物，對胃腸道、腎臟、呼吸系統有害。

雖然這個主管「投資」而非「環保」的工業局在報告中指出，根據六輕報核排放量資料所得出的模擬結果，和空氣檢測結果比對後發現，六輕排放的汙染物「對於空氣品質的影響不大」。然而，工業局也承認，這份研究報告的模擬結果，受六輕的定義排放量影響很大。

問題在於，六輕的空汙排放量歷來飽受質疑，台塑相關企業不僅有短報空汙量前科，而且六輕濫用緊急情況下才可使用的燃燒塔，這也會影響實際排放總量。因此，這個模擬結果究竟有多少可信度，向來是受到民間與學者質疑的。

對比上述分別來自政府，還有詹長權教授所主持的民間研究後，各位發現癥結何在了嗎？

首先，台塑並不否認六輕周遭有致癌物質存在，但它認為詹長權無法證明這些致癌物與它有關。其次，就算六輕周遭有這些致癌物，而且部分與它有關，但這些致癌物質都沒有超過安全標準。

我不曉得舉頭三尺到底有沒有神明，但我很確定我們的頭上有衛星。

美國太空總署（NASA）有兩顆配備中尺度影像光譜儀（MODIS）的衛星，長期在世界各地收集氣象、煙塵與空氣品質資料，它們分別叫做Terra和Aqua。在NASA的資料公開網站EOSDIS Worldview中，每個人都可以查詢這兩顆衛星每天究竟都看了些什麼。

這個網站中有一個非常重要的資料庫，就是空氣品質（Air Quality）監測，這是透過分析光譜儀中的氣膠（Aerosol）濃度，所得出的空氣品質圖像化成果。所謂的氣膠，也就是國人熟知的懸浮微粒（Particulate Matter；PM），對於環境、人體健康有重大的影響。

我在網站中隨手擷取了幾張監測圖像，整理出以下的圖集（見次頁）。發現了嗎？台灣有個地方經常（或經常只有這裡）籠罩在超高濃度的細懸浮微粒中，而那裡就是六輕工業區。

六輕周遭上空經常籠罩在高濃度PM中，恰巧當地的空氣監測結果發現許多致癌物，我們又恰巧無法從NASA資料中，發現台灣其他地區的PM會擴散到六輕一帶。這個客觀的現象告訴我們什麼呢？

我認為，六輕對當地的空氣汙染有相當程度的貢獻，而且六輕周遭是全台灣空氣品質最差的地方。

當然，從NASA資料也可發現，台灣的空氣品質確實受中國大陸影響甚鉅；中國沿海的懸浮微粒經常會因風向、氣候影響，大舉飄散到台灣來。問題在於，六輕做為全球規模前幾大的石化工業區，要說中國對麥寮、台西、大城一帶的PM貢獻度比六輕還高，我認為這是非常牽強的說法。

此外，中央大學環境研究中心王家麟教授在二〇一一年九月發表了一份研究報告，透過在台西鄉、大城鄉分別設立空氣監測站方式，探討六輕特性排放物質對下風處帶來的健康風險。這份報告是環保署、國科會空汙防制合作計畫的一環，且已通過專家學者的期末審查。

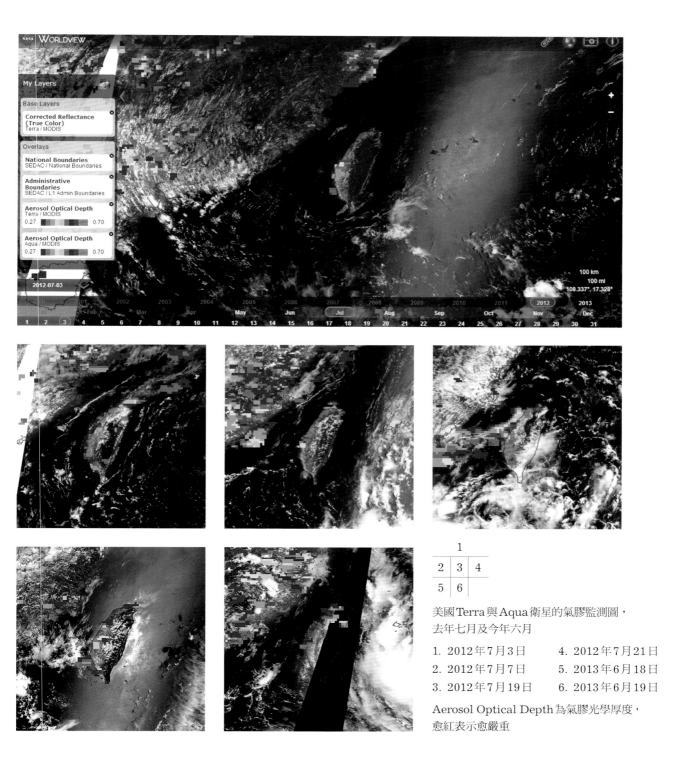

美國Terra與Aqua衛星的氣膠監測圖，
去年七月及今年六月

1. 2012年7月3日　　4. 2012年7月21日

2. 2012年7月7日　　5. 2013年6月18日

3. 2012年7月19日　　6. 2013年6月19日

Aerosol Optical Depth為氣膠光學厚度，
愈紅表示愈嚴重

129

癌症鄉

這份研究報告有幾點重要發現：

1. 六輕的乙烯、丙烯排放量有被嚴重低估的現象。
 （直接影響臭氧增量被低估）

2. 西南風盛行時，六輕的臭氣會在一天內以數次高濃度方式，通過位於15.2公里外的大城鄉美豐國小測站。

3. 南風盛行時，六輕是大城鄉二氧化碳、丙烯、丁烯、反丁烯、2甲基丁烷、異丁烷等揮發性有機化合物的主要排放源。但金屬無機物質、懸浮微粒，或微粒中的多環芳香烴及重金屬等物質尚未被納入評估，健康風險可能被低估。（按：最近還有學者會發表苯排放資料）

好，大家還記得這個章節開頭的時候，我們要探討的問題是什麼嗎？

對一般讀者來說，要在短時間內消化這麼多專業術語、化學名稱和圖表確實不是件容易的事（假設沒有整段跳過的話）。在此為各位整理重點如下：

1. 六輕工業區周遭空氣中有許多有機揮發物屬於致癌物質。

2. 比對NASA衛星觀測資料後發現，六輕極可能是當地汙染物質、懸浮微粒的主要貢獻來源。

3. 六輕的空汙排放量飽受質疑，最近研究發現，它的有機揮發物排放都被明顯低估。假如它的排放量真的被低估，那麼它為鄰近地區帶來的健康風險，絕對比工業局估計的「最壞狀況」還要壞。

4. 六輕空汙排放不止對雲林各鄉鎮帶來影響。南風盛行時，六輕工業區是彰化縣大城鄉主要揮發性有機化合物來源。

南風裡究竟有什麼？有極可能是來自六輕的有機揮發物和致癌物質，為當地居民帶來被低估的健康風險。

問題在於，空氣中有致癌物質，大城鄉民就真的比較容易罹癌嗎？這些疾病發生率、死亡率，會不會被過度誇大了？只因為聞到臭味，就可以都把致病原因都推給空氣中那些看不見的東西嗎？

站在科學的角度，以上每一個提問我都沒有資格回答，因為汙染與疾病的關聯，從來都需要透過嚴格且長期的科學研究，才能讓我們稍得以「接近」真相。

但這不代表我們就什麼也做不了。比方說，我們還是可以透過政府部門所公布的統計數據，探究當地的癌症發生率是否真的高於其他地區？高出多少？

首先，我們先以衛生署在二〇一二年十二月所發行的《中華民國100年死因統計》中的各類型分布狀況為例，讓大家看看六輕周圍地區的心、血管疾病、癌症的發生率，到底有多高。

根據官方統計資料，六輕周圍鄉鎮的各類疾病死亡

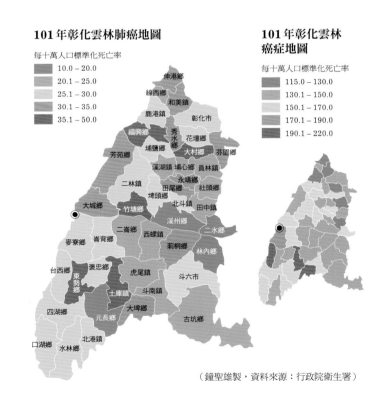

101年彰化雲林肺癌地圖

每十萬人口標準化死亡率
- 10.0 – 20.0
- 20.1 – 25.0
- 25.1 – 30.0
- 30.1 – 35.0
- 35.1 – 50.0

101年彰化雲林癌症地圖

每十萬人口標準化死亡率
- 115.0 – 130.0
- 130.1 – 150.0
- 150.1 – 170.0
- 170.1 – 190.0
- 190.1 – 220.0

（鐘聖雄製，資料來源：行政院衛生署）

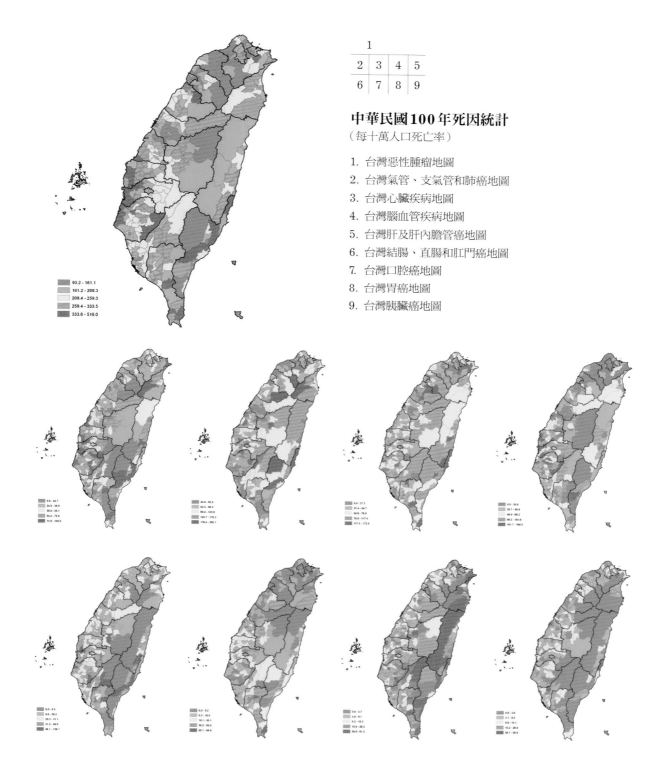

	1		
2	3	4	5
6	7	8	9

中華民國100年死因統計

（每十萬人口死亡率）

1. 台灣惡性腫瘤地圖
2. 台灣氣管、支氣管和肺癌地圖
3. 台灣心臟疾病地圖
4. 台灣腦血管疾病地圖
5. 台灣肝及肝內膽管癌地圖
6. 台灣結腸、直腸和肛門癌地圖
7. 台灣口腔癌地圖
8. 台灣胃癌地圖
9. 台灣胰臟癌地圖

吸菸率與肺癌發生率對照表

	年份	男性吸菸率	男性肺癌發生率	女性吸菸率	女性肺癌發生率
台　灣	96	35.0	44.14	4.3	23.31
	97	34.1	43.67	3.4	22.92
	98	31.6	45.08	3.5	25.16
彰化縣	96	35.3	51.26	1.5	21.51
	97	32.6	52.90	2.1	20.49
	98	33.1	50.09	2.2	25.13
大城鄉	96	無資料	35.68	無資料	28.72
	97		87.09		14.90
	98		38.54		17.50

表一　　　　　　　　　　　　　　　　　　（資料來源：國民健康局）

率統計結果，在台灣都占據前段班位置，而大城鄉在前段班同學中，又經常處於「佼佼者」位置。光看彰化縣，我們也可發現各鄉鎮癌症死亡率分布狀況，大致上與它們和六輕的距離有關。

值得注意的是，光從統計資料來看，六輕所在的麥寮鄉在心血管疾病、癌症發生率上，確實沒有偏高，反而是六輕工業區周遭，易受東北季風、西南氣流（搭配海、陸風變換）等鄉鎮，才是癌症死亡率最高處。

雖然大城鄉是全彰化縣癌症死亡率最高的鄉鎮，不過肺癌普遍被認為與吸菸、空氣汙染相關度最高，所以我決定將重點聚焦在肺癌上，探討大城鄉民是不是真的那麼愛抽菸，抽到肺癌發生率、死亡率都變成彰化縣第一。

表一分別記錄了全台、彰化縣和大城鄉的吸菸率與肺癌發生率。國民健康局研究員解釋，因為樣本數不足，

女性肺癌發生率對照表

肺、支氣管及氣管

年度	台　灣					彰化縣					大城鄉				
	個案數	平均年齡	年齡中位數	標準化率	癌症百分比	個案數	平均年齡	年齡中位數	標準化率	癌症百分比	個案數	平均年齡	年齡中位數	標準化率	癌症百分比
1995	1,283	64	66	14.03	7.98%	73	65	66	11.97	7.56%	1	73	73	5.34	6.67%
1996	1,525	64	65	16.06	8.23%	85	66	67	13.25	7.40%	2	74	74	10.89	11.76%
1997	1,642	65	67	16.76	8.01%	119	65	66	18.47	9.97%	2	75	75	10.38	8.33%
1998	1,865	65	67	18.30	8.38%	110	67	69	16.50	8.91%	6	80	83	32.34	27.27%
1999	2,086	65	67	19.63	8.65%	139	65	66	20.10	10.68%	5	69	69	30.82	19.23%
2000	2,128	66	67	19.36	8.46%	117	65	67	16.25	9.14%					
2001	2,264	66	68	19.78	8.83%	157	66	69	20.98	10.79%	1	74	74	4.37	3.85%
2002	2,439	66	68	20.46	9.23%	173	68	69	22.78	12.28%	4	59	60	29.27	15.38%
2003	2,404	66	68	19.46	9.00%	155	68	70	19.88	9.97%	3	66	65	17.79	12.50%
2004	2,689	66	68	21.01	8.95%	167	68	70	20.20	10.12%	8	73	77	39.10	21.62%
2005	2,879	66	68	21.61	9.41%	169	67	69	20.57	9.98%	3	66	73	18.96	8.11%
2006	3,098	66	68	22.25	9.64%	204	66	68	24.64	11.00%	6	68	67	39.24	21.43%
2007	3,363	66	68	23.31	9.96%	184	66	67	21.51	10.04%	5	69	68	28.72	20.00%
2008	3,416	66	67	22.92	9.70%	184	67	69	20.49	10.62%	3	70	76	14.90	11.54%
2009	3,906	66	67	25.16	10.23%	238	69	71	25.13	11.75%	4	74	79	17.50	18.18%

表二　　　　　　　　　　　　　　　　　　（資料來源：國民健康局）

所以目前衛生署還沒有各鄉鎮的吸菸率統計資料。由於目前我們沒有理由相信大城人比其他彰化縣民更愛吸菸，所以暫且假設大城鄉吸菸率與彰化縣一致。

觀察上述統計資料發現：

1. 彰化男性吸菸率沒有高於全國平均，但肺癌發生率（2000年人口標準化結果）卻穩定高於全國平均值。

2. 彰化女性吸菸人口比率，遠低於全國水平，但罹癌率卻與全國均值相當。

綜合上述兩點觀察，彰化基督教醫院血液腫瘤科主治醫師張正雄給了這樣的建議──彰化縣居民吸菸比率較全國平均值低，因此較高的男女肺癌發生率，應該有另外之影響因素，以肺癌的致病因素來談，來自空氣中的汙染是無法排除的。

接下來，我們把問題再聚焦一點，來看大城鄉的肺癌變化率，是否有異常之處。

表二是全國、彰化縣、大城鄉三地女性的歷年肺癌發生率對照表。從前述表格得知，彰化女性吸菸率低於全國水平，兩者肺癌發生率變化曲線大致相符，但大城鄉女性在1998年後肺癌發生率就急速攀升，從1995年的每10萬人有5.3人的發生率，攀升到每10萬人有17.5人的發生率。

此外，大城鄉女性有好幾年的肺癌發生率異常飆高，全部發生在六輕量產的1998年後，2004年、2006年時甚至逼近每10萬人中40人發生肺癌的超高發生率。

值得注意的是，大城鄉女性在1998、2004、2006、2007年時，肺癌占全癌症百分比都超過20%，但全國女性平均在2009年達到最高點時，也僅到10.23%。大城鄉女性罹患肺癌比率高於全國、彰化太

男性肺癌發生率對照表

肺、支氣管及氣管

年度	台 灣					彰化縣					大城鄉				
	個案數	平均年齡	年齡中位數	標準化率	癌症百分比	個案數	平均年齡	年齡中位數	標準化率	癌症百分比	個案數	平均年齡	年齡中位數	標準化率	癌症百分比
1995	3,103	66	68	30.08	14.47%	194	65	67	32.12	13.28%	6	65	65	41.15	17.65%
1996	3,674	67	68	34.62	14.92%	267	66	68	42.85	15.93%	6	70	70	42.71	13.95%
1997	3,856	67	69	35.57	14.45%	275	67	68	43.66	15.58%	6	61	64	39.99	17.65%
1998	4,280	68	69	38.49	14.41%	299	67	68	46.51	15.88%	5	59	57	35.94	12.82%
1999	4,593	68	70	40.11	14.23%	313	68	69	47.08	15.21%	7	68	70	48.31	13.73%
2000	4,867	68	70	41.43	14.41%	343	68	70	50.34	15.89%	4	67	66	22.25	9.52%
2001	4,800	68	70	39.86	13.87%	335	67	70	47.74	14.78%	6	66	63	36.51	10.71%
2002	4,927	68	71	39.77	13.44%	360	70	70	49.99	15.45%	14	69	71	81.18	23.73%
2003	4,993	69	71	39.12	13.66%	386	69	71	51.26	15.85%	12	74	74	81.08	17.14%
2004	5,690	69	72	43.34	13.96%	414	69	70	53.91	15.47%	3	73	73	17.04	5.26%
2005	5,778	69	71	42.97	14.10%	360	70	71	45.84	14.12%	9	74	74	46.48	13.04%
2006	5,920	69	72	42.70	13.70%	366	69	70	46.05	13.90%	10	66	66	55.47	17.54%
2007	6,263	69	71	44.14	13.86%	431	69	71	51.26	15.90%	7	69	75	35.68	14.00%
2008	6,351	69	71	43.67	13.81%	458	70	72	52.90	16.36%	17	72	71	37.09	32.08%
2009	6,737	69	72	45.08	13.74%	435	69	70	50.09	14.55%	7	67	66	38.54	14.00%

表三

（資料來源：國民健康局）

多。當然,我們不能忽視大城鄉女性樣本數偏少,可能會在統計上帶來的偏差。

表三同樣是歷年肺癌發生率對照表,只是樣本從吸菸率較低的女性,轉為吸菸率稍高的男性。

彰化的男性吸菸率與全國平均值差不多,但肺癌發生率明顯高於全國水平,且1998年以降,彰化男性肺癌發生率(每10萬人)就沒有低於45過。與女性統計結果類似,大城鄉男性肺癌發生率在1998年六輕量產之後急速攀升,且多次發生異常峰值。

張正雄醫師認為,大城鄉男性肺癌增加率比女性明顯,很可能是因為戶外活動與工作時間相對較長,因此受空氣汙染影響更高所致。

看完上述幾個統計數據比對後,我們不難發現吸菸率不太可能是大城鄉肺癌發生率攀升的主要原因;畢竟,就連吸菸率非常低的女性,肺癌發生率還是飆高了。張正雄指出,吸菸習慣與空氣汙染是造成男性肺癌的主因,非吸菸女性者如罹患肺腺癌,則可能與基因有關。然而,他認為,最有可能造成大城鄉肺癌發生率攀升的原因,非空氣汙染莫屬。

一切都從一九九八年開始。從那年之後,南風就變得再也不同了。

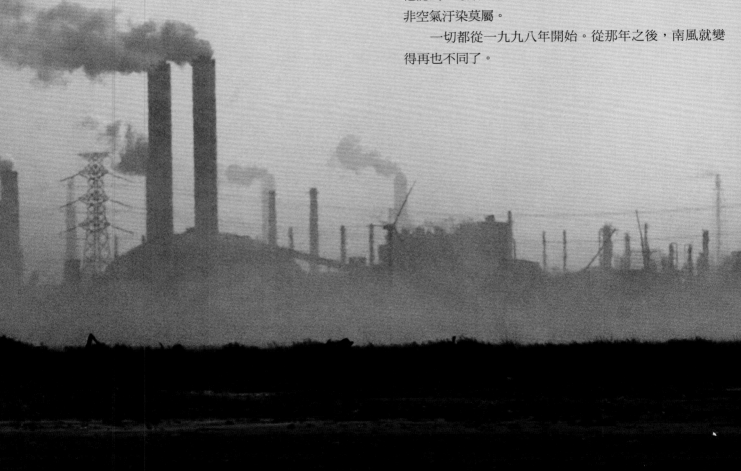

南風起

談論六輕議題時，我們經常耗費大量的篇章在討論化學名稱、排放量、健康風險，還有它們間接堆疊起的癌症、農損數據。然而，這些汙染彷彿毫無氣味，而死亡則像是一座座只有姓名，毫無臉孔的墓碑一樣。這一切都顯得如此抽象、陌生，讓我們難以對這件事情有太多的情緒反應。

但我認為，無論死亡、受苦與否，所謂的弱勢族群從來就不是毫無臉孔的陌生人。他們，理應能讓你想起生命中的誰；可能是小時候經常提水果來拜訪的三叔公、巷口修腳踏車的許阿伯、豆漿店的春風阿姨，或者，是你的父親母親甚至你自己。

嘮叨的說理和冰冷的統計數據就到此打住。接下來，就請各位透過書裡的影像一起走進台西村裡，去聽聽那些臉孔說了什麼故事，而他們的嘆息又是什麼味道。

那是一群住在台灣「母親之河」出海口的人，百年來過著耕種、捕魚的平淡生活。他們的祖先曾經說，這裡有田可種做，有海可漁獲，絕對不愁沒東西吃。

然而，自從十幾年前他們村子南邊蓋了世界第一的巨大石化工廠後，一切都變了。他們的西瓜只開花卻不結果。他們的農作產量逐年下滑。他們的海裡漸漸捕不到魚。他們熟悉的河口不再有野鳥下蛋，甜美的文蛤也變得酸苦。甚至，就連他們的身體也變得像土地、海洋一樣，逐漸失去了生命力。這裡是彰化縣大城鄉台西村，大城鄉是全彰化縣罹癌率最高的地方。

當南風吹撫，雨水如淚落下，母親的臂彎成了彼此枯寂的墳墓。這些橫跨了二十年的生命故事與影像紀錄，要告訴我們的訊息除了生，也有死；還有，南風來的時候他們如何活。

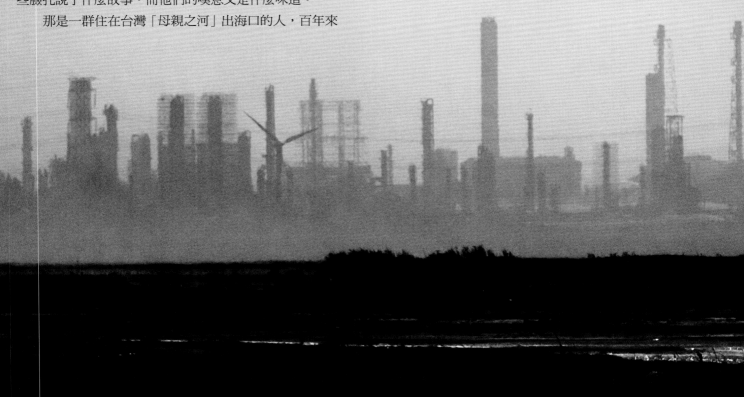

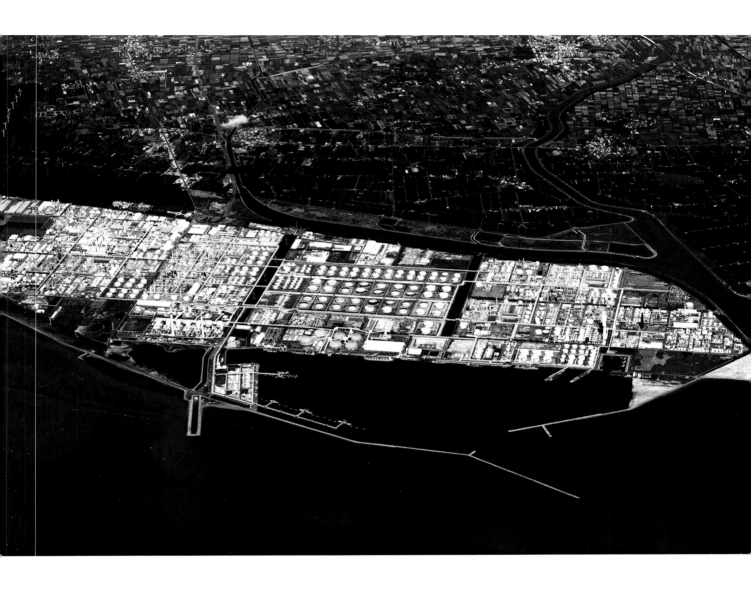

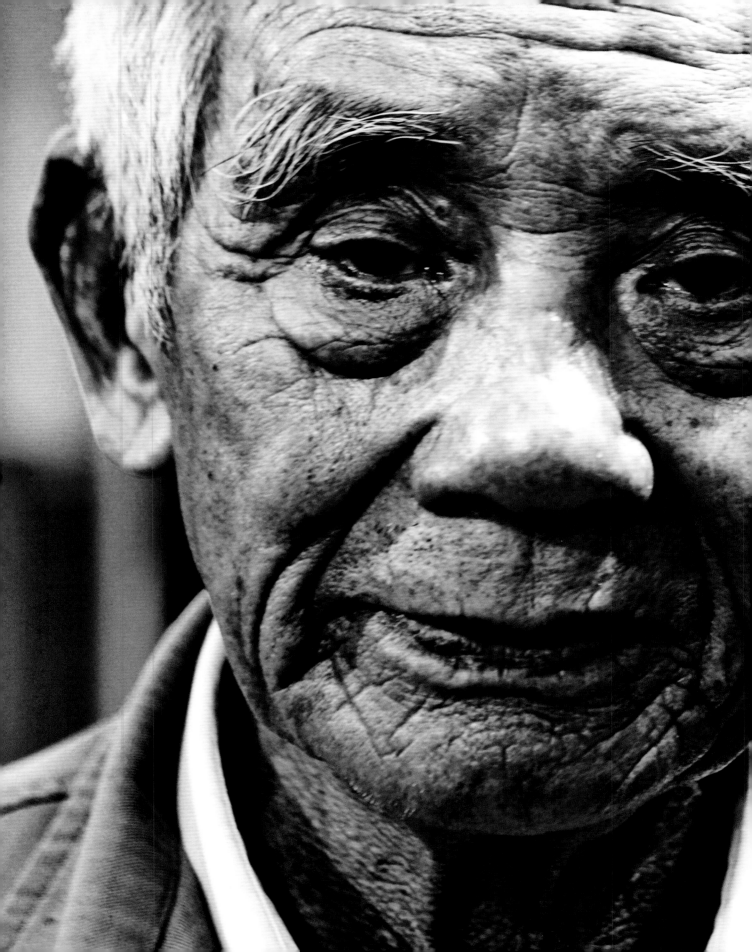

鐘聖雄

南風裡的肖像

洪桂香
許奕達

洪桂香在去年（二〇一二）三月時排尿困難發燒不退，送醫檢查後發現膀胱壁組織竟有厚厚一層癌細胞，確認是膀胱癌。當時洪桂香已高齡八十三歲，覺得自己老了承受不起進一步的手術治療與風險，於是放棄手術，只接受洗腎。

去年十一月，洪桂香膀胱癌併發尿毒、敗血症、呼吸衰竭過世。

有次我在洪桂香的靈堂前，遇著一位在當地生意非常「興隆」的殯葬業者。我試探性地問他，近幾年大城鄉一帶老人家離開的原因是哪些，他說就自己概略印象而言，多數都是罹癌死亡，而肺癌則占相當高比例。

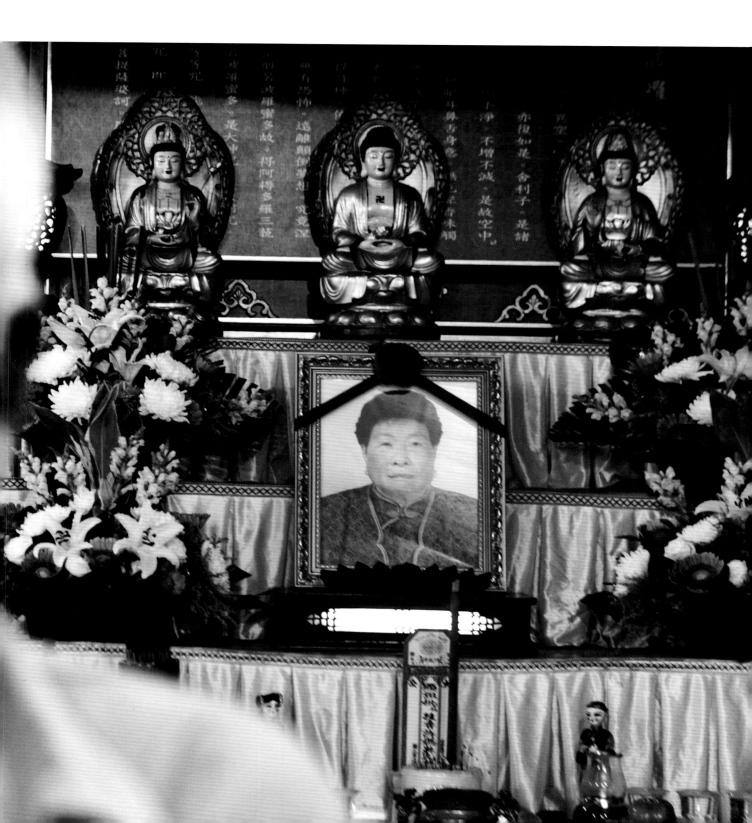

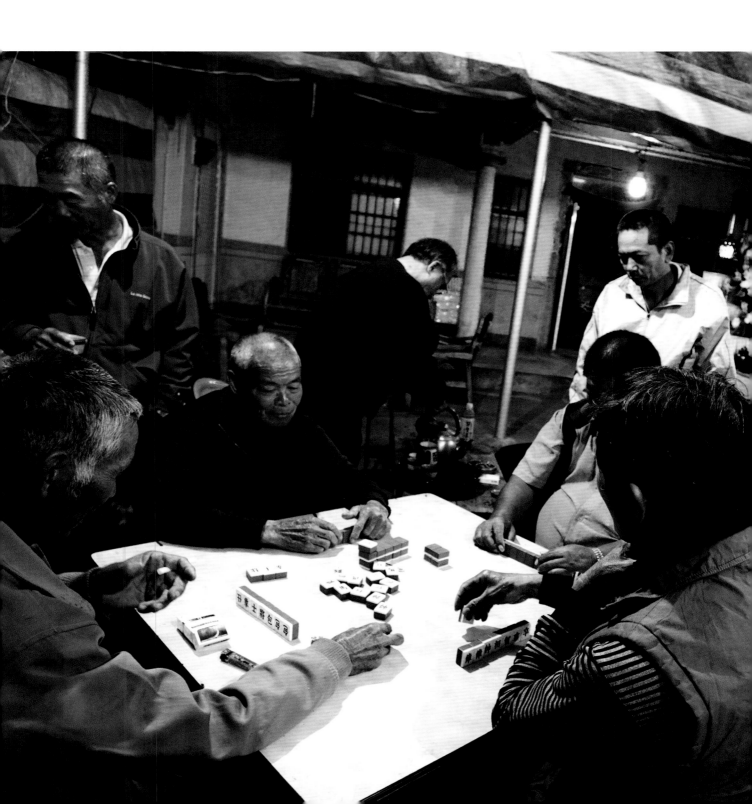

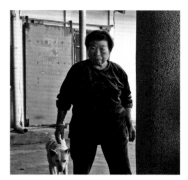

洪桂香・2008

洪桂香出殯前幾天，夜裡都有村裡的老人家在她靈堂上打牌，而她的先生許奕達也表現得十分平常的模樣。也許，對一個只剩老弱婦孺，而死亡來得那麼頻繁的村子而言，這或許是對大家最好的送行方式吧？

二〇〇〇年李文尭被診斷罹患口腔癌，之後斷斷續續住了八年院，家裡幾乎要被龐大醫藥費拖垮。二〇一〇年十二月二十七日，李文尭趁妻子李許玉蘭到田裡工作時，在自家倉庫上吊自殺，享年七十二歲。

李文尭生前最後一段路並不好走。他的身上被開了九個孔，無法正常進食，出入行動也都要靠瘦小的妻子背他。臥病時的李文尭感到非常自責，常喃喃說自己「沒用」，「不想花錢花到妻小沒錢」，最後因而走上絕路。憶起這段往事，李許玉蘭數度哽咽；她說：「他沒死，我都要先死了……」

李文尭有抽菸、喝酒習慣，不排除與罹患口腔癌有關。李文尭生前務農，多半種植花椰菜，也有噴灑農藥。他的農田緊鄰台西村堤防，往南望去就是六輕工業區。李許玉蘭表示，每年春、夏他們在田裡工作時，都會聞到南風中濃厚的石化廠臭味。

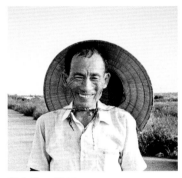

李文尭 ‧ 2002

李　李
文　許
尭　玉
　　蘭

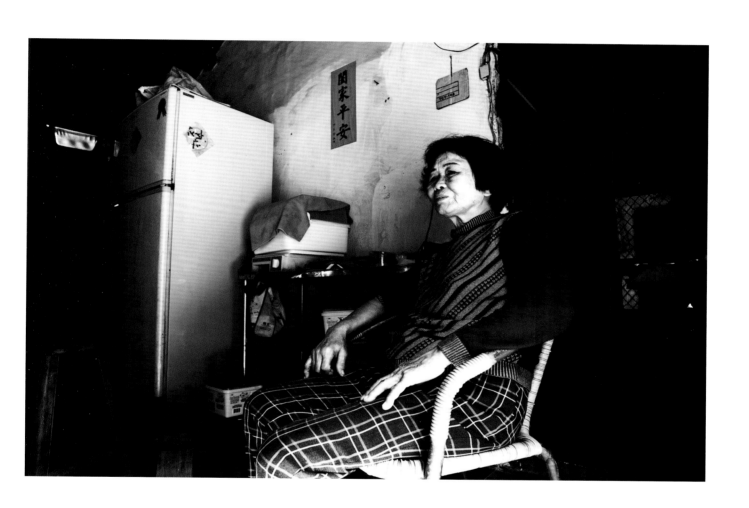

許闊今年七十七歲，老伴留下來的一甲地已經休耕五年多，但她捨不得放任農地荒蕪，仍經常拖著多病的身體下田拔草。

許闊的丈夫喚作許戶，他在世時經常抱怨農地土壤酸化導致農作生長困難，每年蔬菜產量都減少五分之一至五分之二，死掉的蔬菜就算補種也是死路一條，連續虧本二、三年後，兩位年邁的老農夫妻被迫走上休耕一途。許戶生前無菸無酒不嚼檳榔，卻在二〇〇八年被診斷罹患肝癌，拖了兩年後終於過世，享年七十六歲。

此外，許闊的哥哥許量、嫂嫂許吳好也在近年陸續因肺癌、肺腺癌過世，兩人同樣沒有菸酒習慣。

許闊有糖尿病，而且因為心臟不好、容易氣喘、暈眩，所以必須三餐吃藥度日。「這些藥吃一餐就會怕了，竟然還要照三餐吃，」她說。對於故鄉空氣、土壤的變化，她說什麼汙染的事情她不懂，只知道每年吹南風的時候，空氣都臭得教人難受。

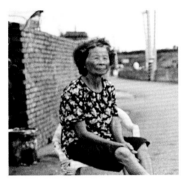

吳好‧2008

許 許 許
量 戶 闊

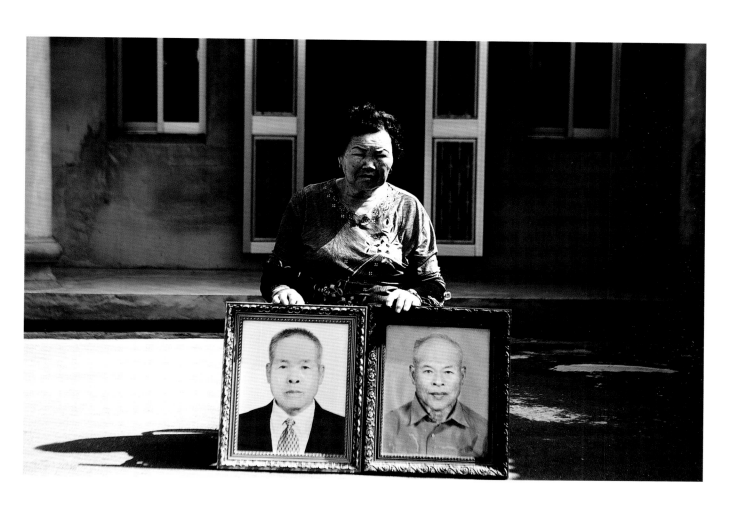

陳麗珠
康有智

五十八歲，一生務農做工，現為外燴廚師。幾年前發現罹患乳癌，治療中。

　　陳麗珠是從外地嫁到台西村的，她的丈夫康有智在二〇〇八年七月因肺癌過世。康有智年輕時曾開過砂石車，後來多半開割稻機幫其他農民收割，長期處於汙濁空氣中。此外，康有智每天抽半包香菸，也有嚼食檳榔，這些都是可疑病因。

　　陳麗珠說，以前夏天時，她常在夜裡和孫子拉張椅子，就坐在庭院中看星星。六輕開始營運後，他們在院子裡就可以看到南方的煙囪冒煙，也能聞到刺鼻的臭味。此後的夏天，他們再也不到院子裡乘涼了。

　　以前他們的院子種滿了各類型的樹，林木茂蔭，但隨著康有智癌症過世，陳麗珠也罹患乳癌，他們決定將院子裡所有樹木砍光，希望可以改變風水。

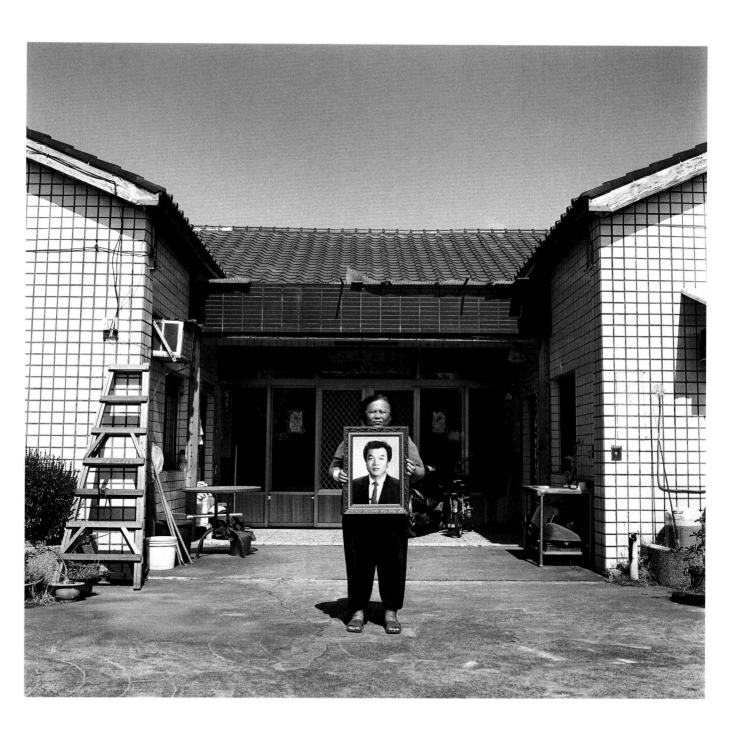

蔡彩鳳
蘇尾

滿手的浮腫，充分說明了蔡彩鳳十多年的洗腎經歷。

蔡彩鳳今年七十八歲，和他同年的老伴蘇尾在八年前罹患肺癌，忍受長年折磨後，最終在二〇一一年過世。「……他是插管插到死的，」蔡彩鳳幽幽地說。

以前蔡彩鳳與蘇尾僅靠著三、四分農地種菜過活，不過蘇尾生病後，蔡彩鳳也只能放任農地荒蕪了。

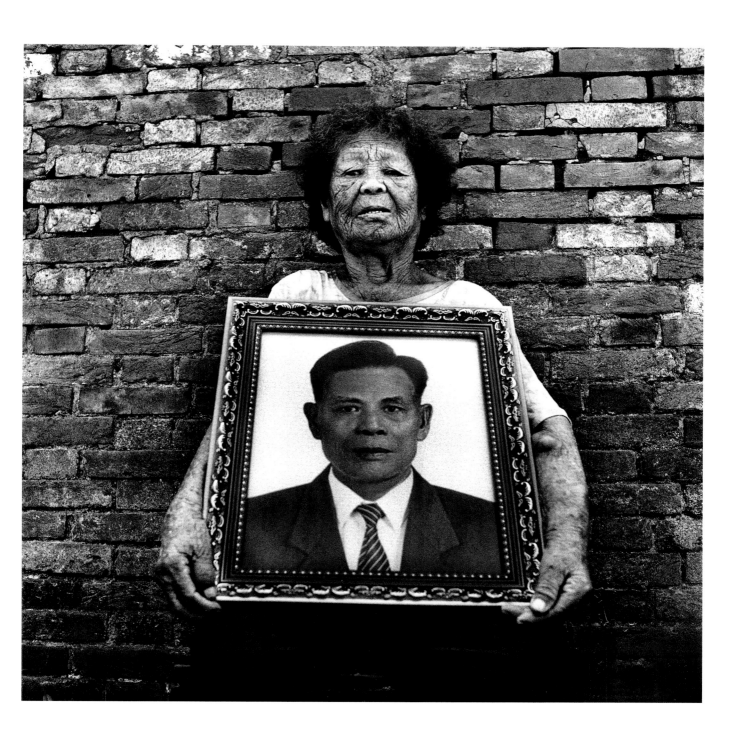

許篳，二○一○年因肺癌逝世；妻子
許洪勸獨自生活一年後過世。橫過兩
根木桿綁上繩索，台西村又多了一間
無人聞問的空屋。

許篳　許洪勸

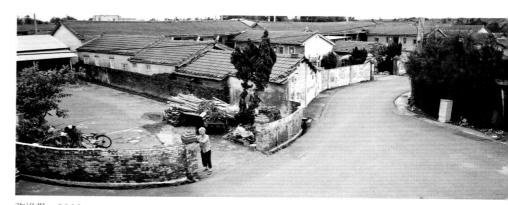

許洪勸·2008

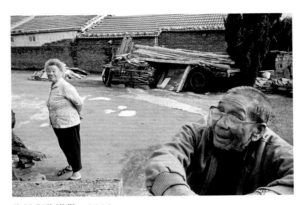

許簞與許洪勸・2006

許肇與許洪勸 · 2006

康
橫

康橫，二〇一一年十二月因膽管癌移轉至肝、肺導致衰竭而逝世，享年七十六歲；生前無菸酒等不良習慣。二〇一一年春天，康橫咳不停，逢人說起何以今年感冒如此難癒，懷疑自己抵抗力變差。同年夏末，康橫在兒子陪伴下赴醫院檢查，發現自己罹病。住院化療後，他要兒子帶他回家看村裡老友們，之後就住進安寧病房中，直到病魔帶他離世。過世前，康橫曾電告老友，訴說他心中的不捨與掛念。

康橫的兒子康有評說，早年他曾因信仰緣故與家族關係非常緊張，他是家族長孫，又是康橫獨子，父親非常擔心他信基督後，日後再也無法拿香祭祖，所以明言反對他受洗。然而，最終康橫不僅同意他受洗，自己甚至也跟著改信基督。康有評說：「這是因為我的父親非常地愛我。」

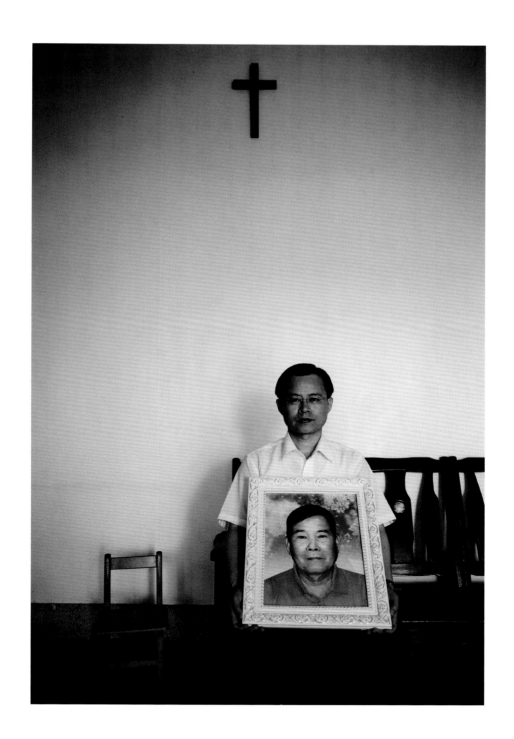

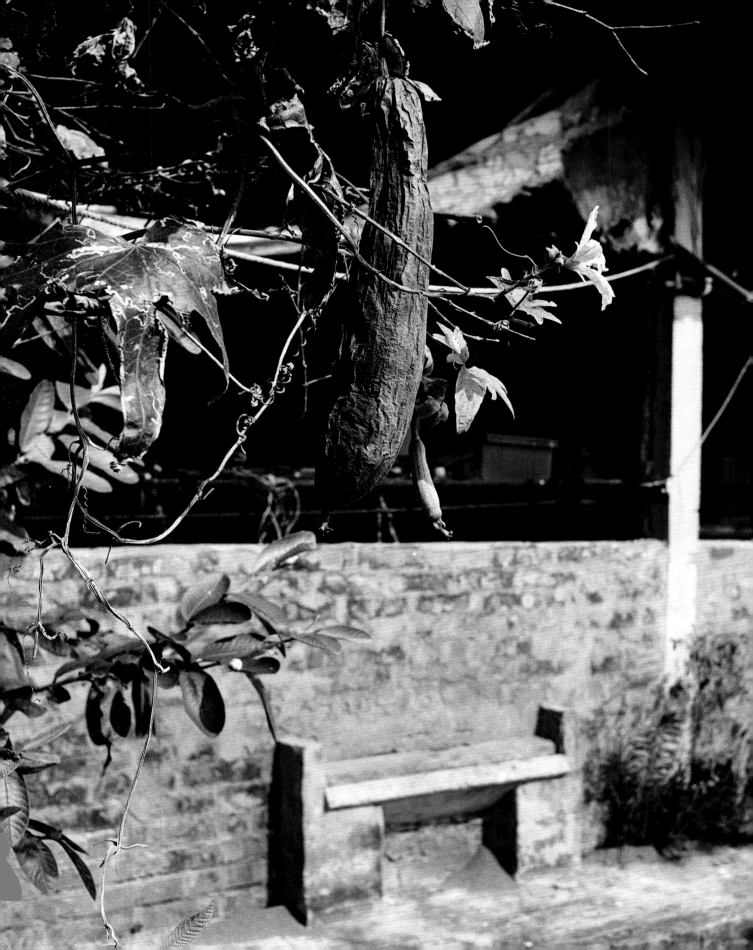

康橫過世後，在外工作的兒子康有評將母親接到外地合住，台西村堤防邊的老家平常就這麼空著，偶爾才有人打掃。康橫生前養豬，種瓜；照片中的瓜已熟爛無人摘取，景後的豬舍則布滿蛛網。

許秀雲
康清萬
康武雄

偌大的三合院裡原先住了兩對夫妻，隨著兩位男主人兄弟康武雄、康清萬相繼罹癌過世，大伯娘林綢也在去年不幸被車撞死後，現在只剩五十六歲的許秀雲獨自守著這空蕩蕩的家了。

康武雄在十一年前因肝癌過世，七年後從不喝酒的弟弟康清萬也步上同樣的命運；兩人往生時，年紀分別都才五十七、五十四歲。抱著丈夫遺照，想到大伯的相片竟然只能擱在牆角上，許秀雲說著說著眼眶愈來愈溼。

鄉下的女性什麼活都得幹，經常農務粗工一樣不少，自從家裡的「頭仔」相繼過世後，許秀雲和大伯娘就一直是這樣過活；直到，拍照的上個月，許秀雲的大伯娘被堆高機撞死為止。

許秀雲的日子過得相當清苦，現在只靠種植一期番薯過活。她說台西本就有地層下陷問題，土地容易因海水倒灌鹽化，打從六輕大量抽沙填海造島後，沿海的土壤鹽化就變本加劇，甚至到西濱大橋一帶所抽的水，也是鹹的。

「六輕賺真多，但是百姓都不能活了。」她說。

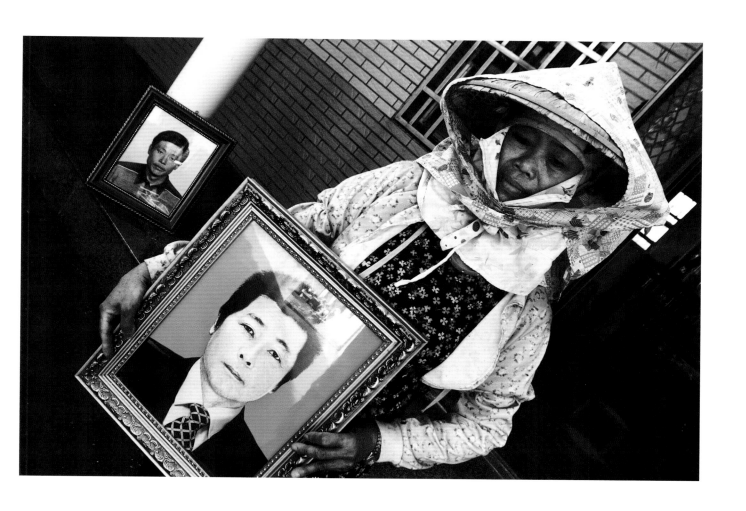

魏林星

魏林星今年七十四歲，三年前不知何故開始不斷咳嗽，檢查後發現左肺葉長了顆六公分大的腫瘤，才知道自己罹患肺腺癌。

考量到魏林星的年紀與腫瘤大小，醫生本來擔心她體力無法負荷，所以建議不要開刀，沒想到魏林星一句「我要和你（腫瘤）拚了」，醫生只好跟魏林星說，「如果妳能爬樓梯爬上三樓，證明妳有體力，我才要幫妳開刀。」沒想到魏林星一口氣就爬上醫院七樓，這才說服醫生動刀。

現在魏林星的身上有道長達十五公分的疤痕，採訪時她非常大方地褪去衣物展示傷痕，因為那疤痕對她來說，彷彿不只是病痛的痕跡，更是自我堅韌求生意志的勳章。

開完刀後，雖然她的腫瘤已被取出，也很有耐心地定期追蹤回診，但魏林星還是咳個不停。考量到母親的健康因素，以及台西村相對不佳的空氣品質，魏林星的兒子本來要求父母離鄉，一起搬到台北養病。無奈何老人家根本住不慣都市，才住兩天他們就嚷著要回鄉，最終，魏林星與丈夫還是搬回台西村養病。

台西村民多半不是靠海，就是靠土地維生，一生務農的魏林星也不例外。她說自從六輕來了以後，她種植的花生就開始變紅，蔬菜也變得不容易存活，彷彿村子裡的空氣、土壤和水，都變得不適合農作了。

「以前出門的時候，都可以聞到海的味道，很香。但現在只要南風一來，空氣裡就只剩下臭味……」魏林星無奈地說。

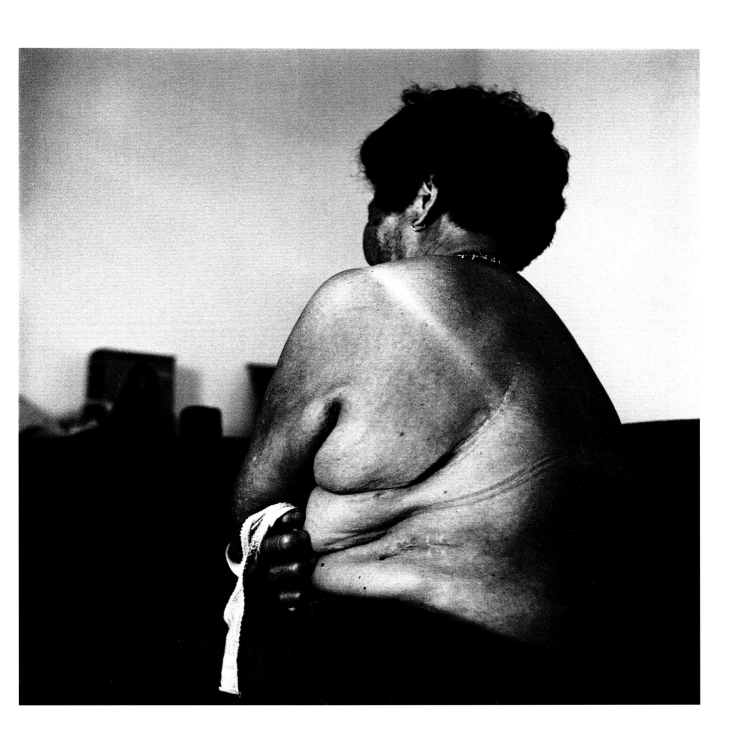

許腰
唐殿

「六輕來之後，南風就變得很臭，差
不多民國九十五年的時候，他就開始
氣喘，之後連東西也沒辦法吃，只能
吃代食過日子了。」二〇〇九年，唐
殿因肺腺癌逝世，享年八十二歲。

　　唐殿的遺孀名喚許腰，今年也已
高齡八十二歲，見著人總是滿臉堆滿
笑意殷勤招呼。唐殿生病那幾年花了
不少醫藥費，要不是靠休耕補助有些
收入，兩人生活恐怕不容易撐過去。

　　許腰除了血壓偏高外，以她的
年紀來說算是相當健康，平常也會下
田種菜。她說自己從來沒有出過國，
幾乎一輩子都待在台西村裡。

164

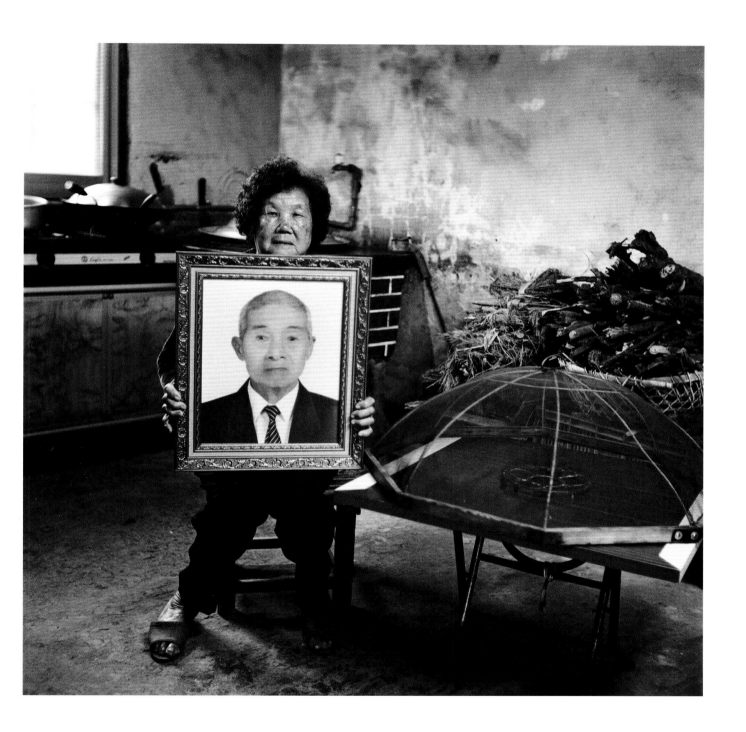

許著　王美玉

許著在二〇一〇年時因肺腺癌驟逝，享年六十三歲，身後留下一名四十多歲的殘障兒子，還有今年六十八歲，靠撿番薯維生的妻子王美玉。談起因病驟逝的丈夫，王美玉言談裡沒有絲毫留戀，僅有濃濃的怨懟；原來，許著在年輕時曾拋家棄子雲遊四海，害得王美玉只好帶兒子離鄉到台中的汽車旅館當清潔工、撿資源回收過活。

許著在多年前返鄉務農，也幫人開鐵牛車代耕。老村長許奕結回憶，有次許著開鐵牛車時，竟停在田中央氣喘吁吁，換不過氣來，後來緊急到醫院檢查，照X光發現整個肺臟、肝臟都是光點，原來體內已有許多「壞東西」。一個月後，許著就因肺腺癌撒手人寰。

許著罹病、辭世那段時間，他的妻兒都不在身邊。王美玉說，自己會返回台西村居住，是因為許著留了棟破爛的鄉下老屋給她，她才決定回鄉；沒想到，也正因為王美玉有了這棟房子，所以無法申請低收入戶補助。

王美玉沒有留下任何許著的遺物，就連遺照也一併燒毀了；「因為他有用的都沒留下，錢也沒有，只有這棟沒價值的房子，沒什麼好留的了，」她忿忿地說。

目前王美玉在台西村撿拾番薯為生。她說：「我的心比冰塊還冷……我不會死，我會活下來，因為我的命就跟番薯一樣強韌。」

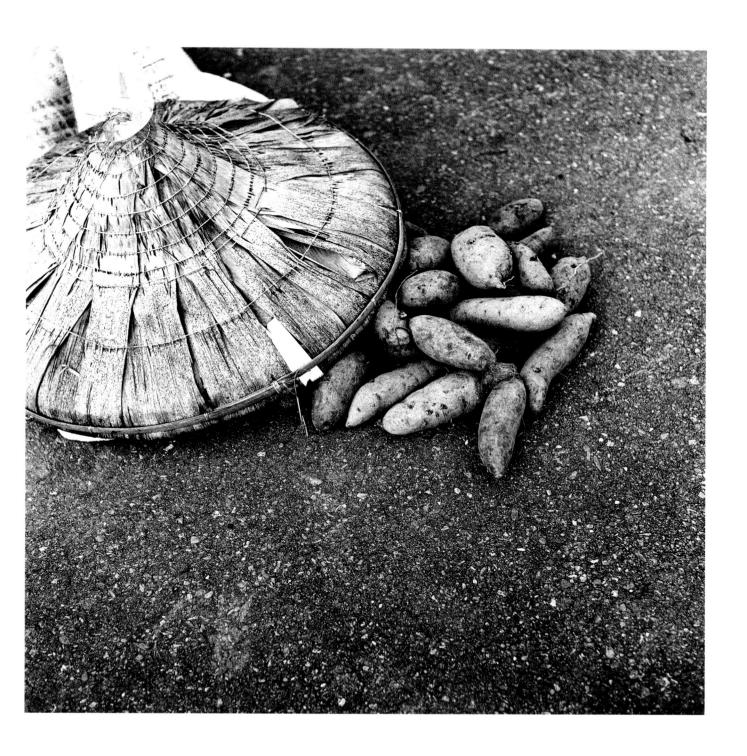

黃梅
康定矯

康定矯與黃梅夫唱婦隨，兩人原先都是種西瓜的農民，後來因六輕投產後西瓜全「瘋」了，最後只得改種低利潤高適性的番薯餬口。二〇〇七年八月某日，兩人正在田裡工作時，黃梅突然覺得無力、喘不過氣來，到醫院檢查赫然發現已是肺腺癌末期，過了三個月又四天終究不幸辭世，享年六十四歲。

康定矯說，自從六輕設廠後，當地的五穀就開始失收，產量大不如前，也讓他們的經濟狀況逐漸走下坡。

「我種了三十年（610號、富寶）西瓜，當年工作很開心，因為有錢賺。以前種五分地的西瓜，年收入可以破百萬，但六輕來以後，西瓜都死光，活不到三成，怎麼種下去？」「現在改種番薯，價格很差，去年價格好一點，但一分地全年才進帳三萬，全部不到二十萬，這還沒扣成本呢！」

我問康定矯，既然農作收入如此差，為何不乾脆休耕領補助就好？他說，的確許多人會採取這樣的作法，但自己一生務農，實在無法放任土地荒蕪，「看了不捨」，所以才繼續這麼有一搭沒一搭地，繼續種番薯過活。

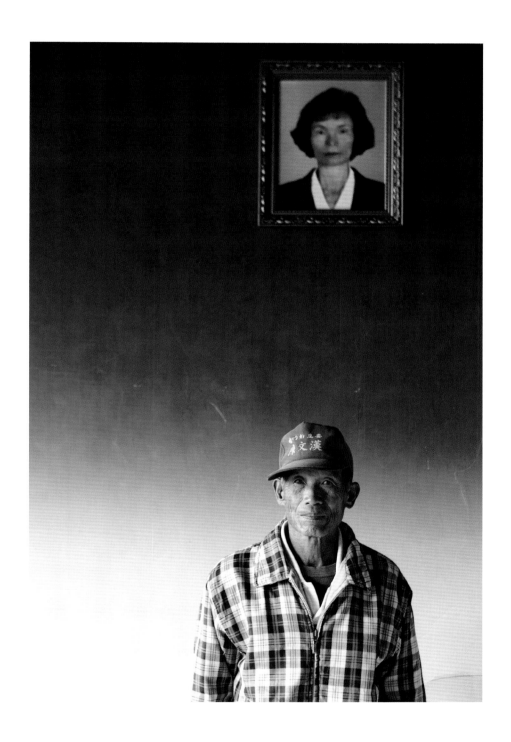

康定矯的家和農地都離濁水溪堤防
不遠，堤外不到七公里就是台塑六
輕。他說，每年夏天坐在家裡，都能
聞到空氣中有一種磨石子似的焦味。

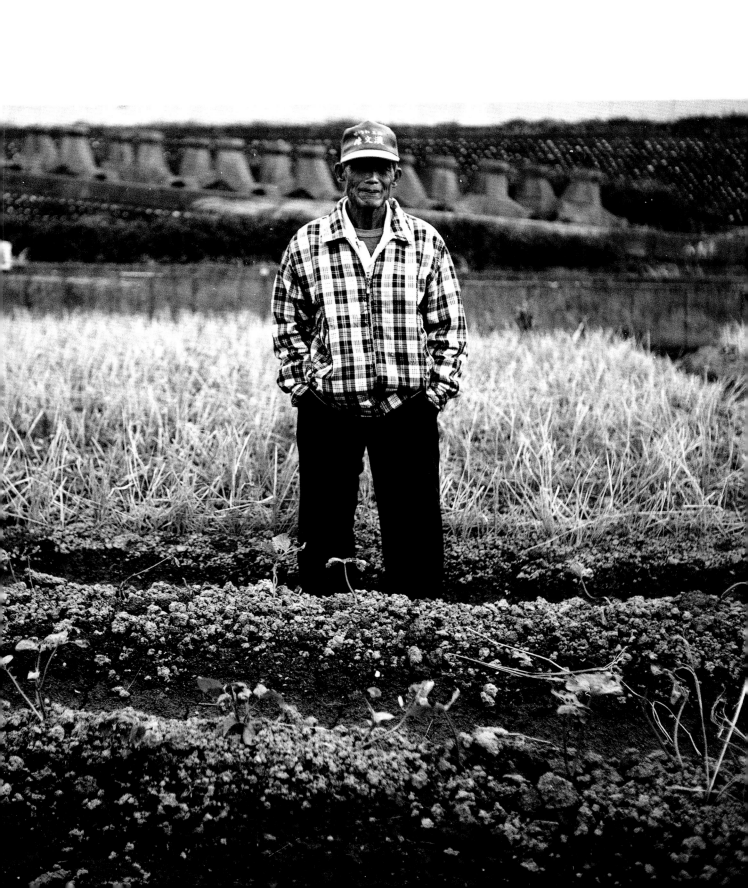

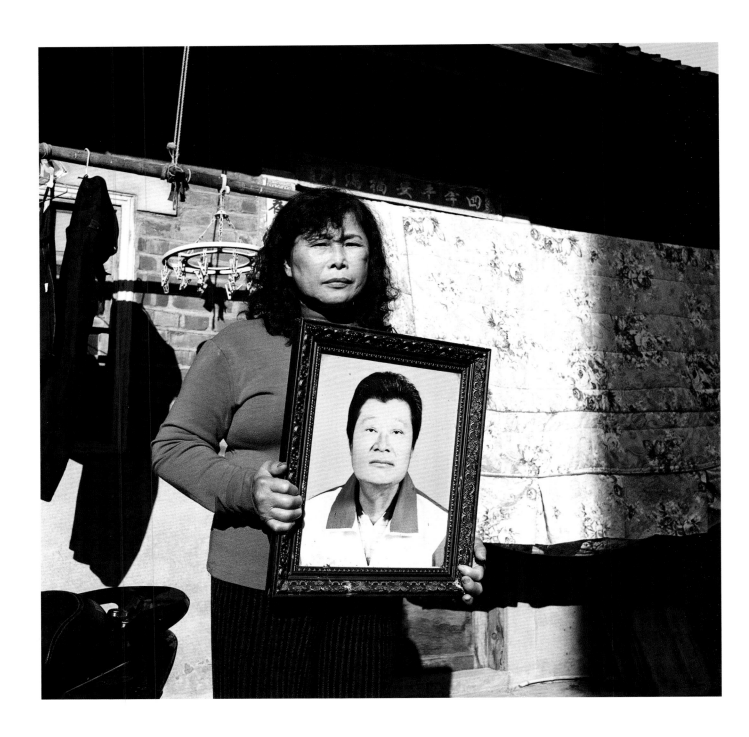

陳梅雀 洪順士

陳梅雀的丈夫洪順士在二〇〇九年時因大腸、淋巴癌過世，生前耕種、捕魚、捉鰻苗樣樣都來。陳梅雀憶道，過去丈夫經常身上綁著漁網就下海，海裡鰻苗、文蛤不少，甜美的文蛤更讓她念念不忘。但她說，六輕來了以後，在家裡就能聞到空氣中有股酸味，文蛤也變成「苦蛤」，現在她連海也不敢下了。

洪順士往生後留下二男一女，陳梅雀仍得下田耕作扶養小孩，但她說，現在田裡的收成不如以往，蒜頭種出來都會變黃，生活過得比以往辛苦。

談起癌症，陳梅雀觀察近幾年村子裡罹癌往生的人變多了，但並非人人都肯透露病情；例如，她的親人裡也有人罹患肺腺癌，卻不敢讓人知道。曾任台西村長的許奕結指出，鄉下人多半個性保守，得了癌症多半不願宣揚，願意談論病情的人僅是少數。

曾玉麗
洪順連

洪順連是洪順士的弟弟，十多年前兩兄弟經常身上綁著網子，就一起到海裡捕鰻苗。後來六輕正式營運，海裡的鰻苗量急速銳減，於是兩兄弟就不再捕鰻，洪順連也改以打零工方式度日。

洪順連的妻子曾玉麗在二〇一三年初連續咳了一個多月，農曆年前到醫院檢查，赫然發現自己罹患肺腺癌，而她從不抽菸。同年四月，曾玉麗病逝，享年僅五十九歲。

像曾玉麗一樣的例子在台西村比比皆是。光是二〇一三年四月，常駐人口僅四百六十二人的台西村，就有四人罹癌，除了曾玉麗外還有一人因胰臟癌過世，同時還有兩人因肺腺癌住院化療中。

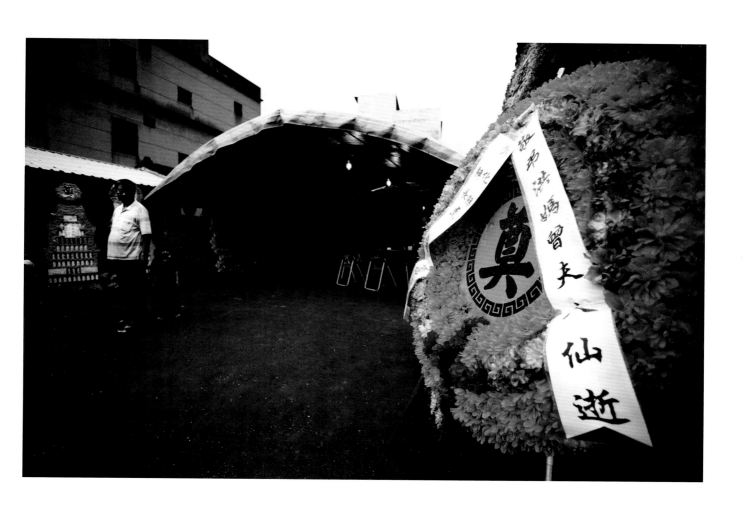

蘇麗花
康保現

康保現本來肝就不好，十幾年前有次到醫院，醫生光看他臉色發黑，直斷肝功能異常，結果康保現就這麼又拖了十多年，終究在二〇一二年七月過世，享年六十三歲。

康保現仍在世時，與妻子蘇麗花一同幫人代耕。他們為了興建現在居住的這棟房子，忍痛把原有的五分農地賣掉籌錢，所以他們自己沒有農地。後來的那一場十年大病拖垮康保現全家經濟狀況，蘇麗花必須邊打零工邊照料丈夫；只要康保現身體一不舒服，蘇麗花就必須停工隨侍在身。

康保現與蘇麗花育有兩子，長子康義興有智能障礙，連正常說話也沒辦法，每月領取四千七百元殘障津貼過活；次子康維期今年已經二十六歲，終日遊蕩並無正業。

康保現死後，蘇麗花獨立扶養兩名兒子，全家的唯一穩定經濟來源，竟是康義興的殘障津貼。由於康保現留下這棟堪稱「家徒四壁」的屋子給蘇麗花，所以他們連申請低收入戶生活津貼也沒辦法。

「我要把吃苦當吃補。」「會不會補過頭了？」「那就補到我不在了吧！」

蘇麗花還是一樣四處打零工，或者到濁水溪口撿資源回收過活。平常她也會四處撿別人用剩的菜苗，在零碎到沒有人想利用的耕地，種點菜給自己吃。蘇麗花說，自從六輕來了之後，村子裡的空氣變差，人口也持續外流，即便是假日，村子裡也經常空蕩蕩的。

康保現，2008

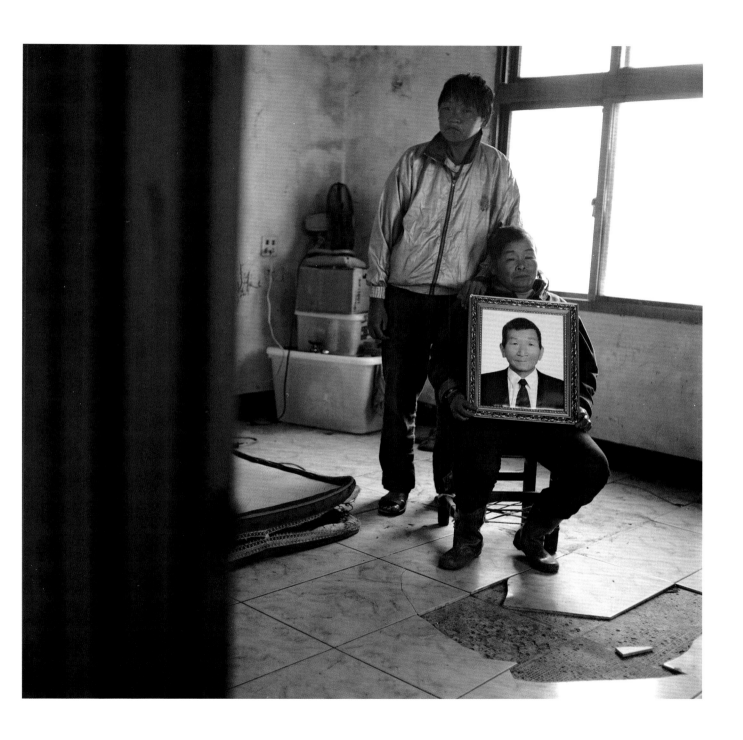

陳金鳳
許世賢

冬日的暖陽即將落下，餘暉穿過玻璃窗斜斜地灑在仍著農裝的陳金鳳身上，背後則是她往生未滿一年的丈夫遺像。陳金鳳始終沒拿下她的面罩，所以我無法看清她的臉，只能從隱約閃爍的目光得知，她的淚水一直沒停過。

陳金鳳六十一歲，前年過世的丈夫許世賢幾乎什麼也沒能留給她；除了一棟已經繳了二十年房貸還沒結清的破房子，還有幾年來為了治病所欠下的負債。

許世賢還在世時，兩夫妻總是一起下田耕種，但他們名下沒有任何土地，只能幫人代種領工錢，家境一直不好。二○○六年，不菸不酒不嚼檳榔的許世賢突然罹患口腔癌，四處求醫也無法獲得改善，最終在二○一一年十一月轉移肺腺癌過世，享年五十九歲。

談起許世賢的病，陳金鳳說自己只是沒讀多少書的鄉下人，無法多做說明，但她確實對丈夫的病感到疑惑：何以一名不菸不酒不嚼檳榔的鄉下農夫，會得到口腔癌、肺腺癌呢？

嘆息延續著沈默，最後無計可施地再以嘆息作結。拉起面罩上的拉鍊，陳金鳳得趁太陽還沒下山前，趕緊回田裡工作了。

「日子很難過，覺得每天都好漫長……」

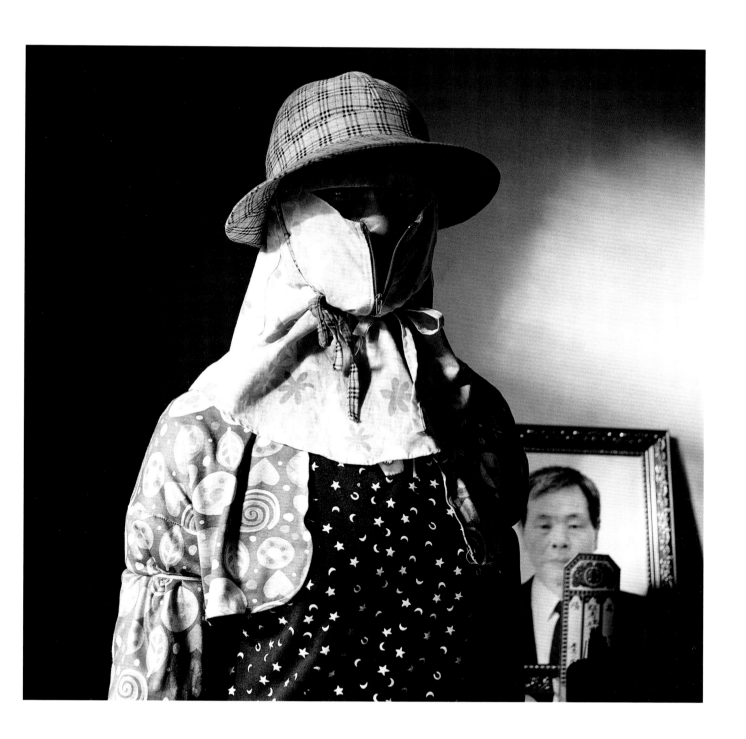

真實存在的故鄉

許震唐

當初，南岸的選擇不是我們所能決定，
如今，這些改變又豈是我們所能預期。
天候無常依舊，故鄉的困頓無奈好像更多了。

故鄉，躲在濁水溪出海口北岸。為什麼是「躲」？從小有外地人來訪，總是會說這裡好偏僻，真難找。唸書時在都會長大的同學朋友來過，曾問，住在這裡怎麼生活？「怎麼生活？」從來不是我們這裡的人會想的問題，因為這裡的人認為有田又靠海，好像就足夠了。

濁水溪，真實地存在我們村子，真實地影響著我們每一個人。小學時期拿著自製的風箏，緊握風箏線從堤防上一路俯衝而下，隨著風箏穿越溪水河床，心中的得意不僅是誰的風箏飛多高多遠，還有結伴徒步探險到彼岸雲林縣的壯舉；因為在當時，搭車到雲林縣對岸，可是要花上整天的時間。

出海口長年淤沙的新生地倒成了額外的可耕地，誰來耕、種什麼有著簡單的默契，從沒有人為此爭論。這條長河，載著滾滾黑沙最後從此處流到大海，她的面貌常隨四季不同，因此，並非一直都是如此容易接近的，尤其當颱風季節來到。聽說阿嬤的年代曾有溪水淹漫過堤防，於是，每年中元後農曆七月十六日，村子的人都會擔著牲禮，人手一束清香，面向溪河在堤防上祭拜「溪王」，祈求並感謝庇佑全村平安。這樣的盛典是當天地無情時的卑微請求，也是對上天給的溫飽表達感謝。

南風越過堤防，傍晚時分是大人小孩共同擁有的時光，一句「吃飽沒」開始一天所有人在田裡工作後的分享，或是生活中怨懟的出口。靠在河邊對談，在堤防上漫步，外地人看來悠閒，其實常常是莊稼人對生活困頓不知如何是好的習慣罷了。走在堤防上溫柔的南風一吹，生命當中的不知如何是好、困頓與哀愁可以得到慰藉，這是老天爺對我們無欲知命莊稼人的厚愛。

南風在中秋來臨前告別了村子，等著老天爺歲末無農事的賞稿。冬至一到，溪口成群結隊抓鰻魚苗，寒夜中濁水溪口人聲鼎沸，誰先下網，放哪裡，同樣有著互助的默契，捕獲多少本是天意，生活在這樣風頭水尾

的地方，在冬天九降風的肆虐下，沒有農產的時候，多少增添一點收入，可以賺多少大家都沒什麼好爭的。

記憶中村子裡簇擁圍著唱數鰻苗，是寒冬中最溫暖的時刻。一圈圈的人牆圍著數鰻苗，小孩可要費很大的工夫才從大人的腳邊鑽到一點位置。數鰻苗的人手中握一個碗，看著鰻苗，嘴裡唱唸的術算是學校沒教過的加法。這樣的鰻苗歌從來都沒聽懂，碗裡透明的小魚苗永遠看不清楚，但那專注的眼神和張張期待的表情，是從小到大難以忘記的畫面，因為我們都清楚，冬天的鰻魚苗是老天爺給很多家庭發的過年紅包。

這裡的孩子不管要不要繼續念書，多半國中畢業後就得離家，不會有父母親期待下一代留下來種田捕魚，靠老天爺吃飯有多辛苦是不需要教育的。離開做什麼都比留在這裡守著地望天還好。曾經在六〇年代就離開這裡的一位長輩，得知女兒論及婚嫁的男友是來自隔壁村子，淚流滿面地告訴女兒說：「我當初連夜離開，妳怎麼又要嫁回去阿！」家產總是走不了的人繼承，這些「不得不」的人，只有寄望子孫的離開替自己爭一些顏面。於是，或北或南的移民，就像成群的燕子離巢再也沒有回來，只留下空巢。隔壁的長輩常跟我說一輩子關在這裡，手裡的拐杖是老來時身邊最有價值的朋友了。

一九九二年溪的南岸大企業落腳，致富的謠言一直在河的兩岸裡流傳。站在堤防望著河的彼岸，夜晚燈火通明，多少人寄望能沾對岸的一點光。然而，隨著時間過去，濁水溪水依舊，時而涓涓，時而滔滔，「灰姑娘」的傳奇終究沒有發生。數以百計的煙囪冒出的煙從不間斷，酸氣濃重的異味伴隨著每年南風的開始，越過堤防盤纏在村裡遲遲不散，一直等到曾經倍受憎恨的九降風再度來臨，才又恢復原有的氣息。

當初，南岸的選擇不是我們所能決定，如今，這些改變又豈是我們所能預期。天候無常依舊，故鄉的困頓無奈好像更多了。多年過去，不知穿過村子裡多少次，走過賴以維繫的土地有多長。曾經在堤防上長長的人龍與祭籃，祭拜溪王的盛典，如今已成聊表心意的禮儀。河床的天際再也沒有風箏飛揚，卻有著數不清的煙囪；冬夜裡成群下海抓鰻魚苗，大大小小專心圍著聆聽唱數鰻苗已成過往。鏡頭中的人物很多也不再相遇。

小時候就常聽大人說，一枝草、一點露，壁角草等西北雨。故鄉如同壁角ㄟ草，無法享受大地的晨露，只有等待西北雨摧殘過後才會有南風。南風，是故鄉的風，是冷冽九降風吹過後，唯一能站在堤防上享受那春風吹過臉的溫柔，也是老天爺賜給我們的土地與溪水的味道。然而，現在這味道卻也像是多年前按下快門的那一刻，永遠凍在記憶中了。

代後記

「南風」的味道
——勝雄與聖雄的交會

吳晟

1

一九七一年我從屏東農專畢業，隨即回家鄉溪州國中教書，教過一批又一批家鄉子弟，大部分心思專注在教學、專注在學生身上，留下許多印象深刻的故事。鐘聖雄便是其中很特殊的一位。

我在高中階段去台北求學，經常到武昌街明星咖啡廳樓梯口、詩人周夢蝶的書攤，買詩集詩刊，偶爾帶新作去請他指導，在圓板凳上坐坐。不過，我對文學的興趣，往往不及社會現象的關切，很容易拉回到現實，探索太多不平，滿腹議論、滿懷抱負。我的本名勝雄，周夢蝶多次建議我改名為聖雄，期許我學習印度甘地的精神。但那是何等崇高的境界，我豈敢冒用。

一九九〇年代中期，我的教學生涯已到後段，不再擔任導師，和學生的互動不再那麼密切。有一年發現某位學生名叫聖雄，甚為訝異，什麼？這是我年少以來心嚮往之，卻不敢冒犯的名字，竟然有人就直接使用，不免多加留意。不過，真正引起我興趣的，是他的作文。

當年鐘聖雄是我太太莊芳華班上的學生，兼任國文老師。每當芳華批改作文的時候，經常會提到鐘聖雄的作文多麼特別，有時候則直接拿鐘聖雄的作文簿給我看。

吾鄉是傳統的農鄉，多數家庭仍以務農維持生計。鄉間子弟大都很純樸，作文和日常行為，一樣中規中矩。鐘聖雄的叛逆之氣，則很明顯。他的舉止，配合他的表情，經常表現出「沒有在信你」的樣子，比「吊兒郎當」更尖銳。他的作文，幾乎每一篇，無論語氣、想法，乃至情感表達，往往超乎「常理」，不同流俗，既令人拍案叫絕，又令身為教師長輩的我們十分擔憂，這不是一般「早熟」所能解釋。

我任教的年代，鄉間國中為了拚升學競爭，依照學業成績實施能力分班。鐘聖雄唸的班級是中段班，就是說，考上世俗認定的一流高中的機會，微乎其微，只因每一屆考得上的只有個位數。他卻奇蹟似地考上彰化高中、而後輔仁大學、再到台灣大學新聞所畢業。

套一句鐘聖雄的國中導師莊芳華對他的簡單評語：「巧就是巧。」

2

鐘聖雄求學期間，曾經和我電話聯絡過幾次，但直到他研究所畢業後，我們並未有實質的交往。反而透過我的子女音寧、志寧，得知不少他的訊息。最巧合的是，《聯合文學》雜誌某一期要採訪音寧，寫一篇報導，找來的記者竟然是鐘聖雄。

雙方獲知這樣的安排，覺得很有趣。雜誌主編當然不曉得聖雄和我們家的因緣。

我這個老輩勝雄，和年輕輩的聖雄，進一步的親近，正式交會是在二○一○年六月，我積極投入反對國光石化參與一連串抗爭運動，每一個抗爭現場，都會見到鐘聖雄和他的攝影機。我們很快成為親密戰友。

二○一一年春節初三，數十位「熱血青年」在我家聚會、煨番薯，討論具有關鍵性的抗爭活動，非常熱鬧。聖雄負責招呼、連繫、扮演了十分重要的角色。

二○一二年十月，台北詩歌節，由鴻鴻、張鐵志籌劃的一項節目「為你寫一首詩歌～我們時代的美麗島」，中場播放多年來重大社會抗爭運動的影像，十分震撼，大部分是鐘聖雄所拍攝，我更加認識聖雄這些年來，如何為社會公義的追尋用心記錄。

聖雄不只是記錄者、也是參與者、行動者。他是所謂的第一代樂生青年，將近十年了吧，他們鍥而不捨持續投注青春歲月，為樂生療養院的院民請命。我知道他曾找吳志寧去唱歌聲援，但直到二○一二年一月，他才邀我和多位藝文界人士去看看，為我們做解說，並為防樂生走山危機舉行記者會，我看他和院民如親友般自在喝茶、聊天，十分感動。

我陸陸續續知道，聖雄參與的抗爭行動太多了。像台北市都更案、像華隆案、像臥軌事件、像強徵農地……。

不少大人喜歡批評現在年輕人是草莓族，我常半開玩笑說：怎樣的大人就會接觸到怎樣的年輕人；這幾年我認識了一大群就像鐘聖雄不計個人前途，為社會公義站出來衝撞的年輕朋友，總以他們為師。

3

最近，鐘聖雄完成了一冊影像紀錄，名為「南風」，要我寫篇序文。我翻閱著一張一張照片，看著一個一個悽慘而無言，連悲哀也已不知如何訴說的嘴巴，對照文字說明，無異是人間煉獄，內心豈只是沉痛所能形容。

這冊攝影集，是在記錄濁水溪出海口北岸，彰化縣最西南角大城鄉台西村村民的生命悲歌。

台西村與濁水溪南岸雲林縣麥寮台塑六輕398隻煙囪對望，僅隔6公里。每年夏季吹南風，就將六輕二十四小時排放的臭氣、超高濃度的細懸浮微粒，吹過濁水溪河床，籠罩整個村莊。

南風吹過臉龐，應該是多麼溫柔舒適，這裡的南風，卻是瀰漫大量致癌物質的臭氣。

面對一個接一個村民罹患癌症、飽受病痛折磨而逝去的事實，財大氣粗的大工廠，怎麼要承擔責任卻一付事不關已、冷冷地說：和我有什麼關係？拿出證據呀！你再發表「不實」的研究報告，我就訴諸法律告你，我有的是錢，可以聘請一大堆無行無品無德的學者、律師充當打手。

大部分研究報告，幾乎集中在台塑六輕所在地的雲林縣麥寮鄉鄰近數鄉鎮，彰化縣政府刻意迴避風會吹、雲會飛，空氣汙染不分行政區域的事實。不動用公權力主動做調查、討公道。就是說，這個村莊的災難，自己承受。

鐘聖雄發願，總要做點事，將記者的本領盡力發揮，不只挨家挨戶，甚至一而再再而三訪談、拍攝，以文字、以圖片，詳細記錄台西村土地、作物的變遷；村民的生計、處境、景況、和身體狀況透過鍵盤把人民真實的心聲書寫下來；透過鏡頭，把所見的一些景象，呈現在更多人眼前；透過客觀的資料蒐集，把無聲的死亡、無形的疾病，轉化為更具體、更容易明瞭的面貌。

這冊攝影集，絕不是賞心悅目，而是椎心刺骨血淚斑斑的控訴。聖雄之名，無愧於人道主義精神的堅持與實踐。願與之共勉。

濁水溪畔透南風

陳文彬（導演／演員）

炎夏午後，我從鹿港街衢騎上機車，沿著濱海台61線往南行去。

童年時的家鄉，並沒這條筆直快速道路，這宛如手術刀般，粗暴切開許多三合院聚落的快速道路。黏在父親機車後座的男孩，小手緊緊抓住父親溫暖厚實的夾克，順著猖狂海風路徑往南走，往往得彎道繞巷才能穿越幾多濱海的偏鄉僻壤。

王功、漢寶、草湖、芳苑……依著魚腥或雞屎的土地氣味，父親總在迎風的前方，為我道出一段段村落的鄉野奇談來。那年父親因為職務關係，從北方熱鬧古鎮，被調往南方濁水溪畔的貧田荒城。

那個傳聞曾在一清專案中，被鎖定即將大逮捕的小城鎮。日時海風碩大，待到暗暝來臨，卻見滿城燈紅酒綠的霓光閃爍。這是童年我對南方彰化濱海小鎮的印象，空氣中總瀰漫著從海上帶來的粗礪氣息。

長大後離開小鎮，方才知曉江湖是怎麼一回事。成長過程中曾有一段時日，不願對青春戀人描述家鄉的味道，更遑論曾經與父親往南行去的濱海窮困童年。日後年歲漸長，慢慢暸解台灣社會發展理論下的中心與邊陲、發展與依賴關係。也逐漸爬梳出政經環境下的社會發展背景。只是無奈搞懂台灣偏鄉之所以只能成為僻壤的結構因素，卻束手無策。

二〇一〇年原訂設廠於彰化大城的反國光石化運動逐漸集結。長期居住海濱鄉親們三天兩頭包車北上，到台北抗議走街頭。彼時貸居台北的我，往往只能匆忙趕搭捷運，半路羞愧地加入鄉親們的行列。隊伍中，彷彿我望見那來自童年濱海記憶，似乎熟悉又陌生的臉孔。彷彿他們曾是父親載我騎過草湖大樹下芋仔冰店的老闆、還是王功臨海坐在路邊撥著蚵殼的老婦人呢？我想不起到底在生命何時？何處遇見他們？想必他們也忘卻在生命哪段歲月，曾有個小男孩在他們跟前駐足凝望？

炎夏午後，我從鹿港古街衢騎車南行。

為了找尋阿雄用牛皮紙包裹，從遠方寄來的那座濱海聚落。沿著台61線往南行去，彰化縣大城鄉台西

村！童年記憶一一浮現在路邊的防風林上。那是一個貧瘠、卻充滿旺盛生命的地方。正是貧瘠，讓生命更茂盛地想望拔竄出頭，離開這裡。

在我成長歲月底，那曾經熟悉又模糊的他鄉。旅途中，憶起高中班上有位同學正來自此處。青春旺盛的男校，常常從彼此桀驁眼神中，便可嗅出對方濱海村落的出身。這麼多年了，我已遺忘同學姓名，卻清楚記得他那憤怒又憂傷的眼神。這眼神，直到我在拆開阿雄牛皮紙袋，掉落一地黑白攝影作品的人們眼中，熟悉地再次望見。

我蹲坐地上，將作品緩緩一張、一張拾起。那堅毅且憂傷的熟悉眼神，宛如在我的童年、在台北街頭、在八卦山麓的高中宿舍底曾經望見。而他們似乎也與阿雄作品裡的人們一樣，安靜地在我生命的旅途中，冷冷凝視著我。彰化縣大城鄉台西村，一個承載台灣經濟發展重任，被迫扛上苦軛的濱海小村莊。從往昔風頭水尾的邊陲聚落，到晚近面對六輕，飽受苦風吹襲的病痛小村。我猛然驚

覺，那一直凝視著我的，何止是生命底曾經認識或不認識的人們呢？那在時間長廊裡，一直凝視我們的，其實正是台灣各處像台西村般，輸送廉價勞動人力、資源供給中心都市發展的邊陲小村。

我在阿雄的作品裡，宛如看到自己曾經青春蒼白的眼神，看到曾經不願直視的高中同學眼神、看到疲憊難掩憤怒的鄉親抗議的眼神⋯⋯車行到大城鄉台西村，寂靜的巷弄街衢，低矮牆籬邊，緩緩升起一縷灶上炊煙。夕陽低垂的村子，許久方見一兩位老人的佝僂背影。站上高築的堤岸邊，我悲傷地望著前方孤寂、蟲鳴的村落。夜色緩緩籠上闃黑寂靜的村子，背後六輕亮晃晃的燈火，卻宛如鬼城魅影般地瞬間著起⋯⋯。

歷史隨著阿雄的照片，如鬼魅在無聲電影裡的出演般，一幕一幕刷過我腦海底。此刻，盛夏夜底的濁水溪畔，輕輕飄起一陣詭異的南風。

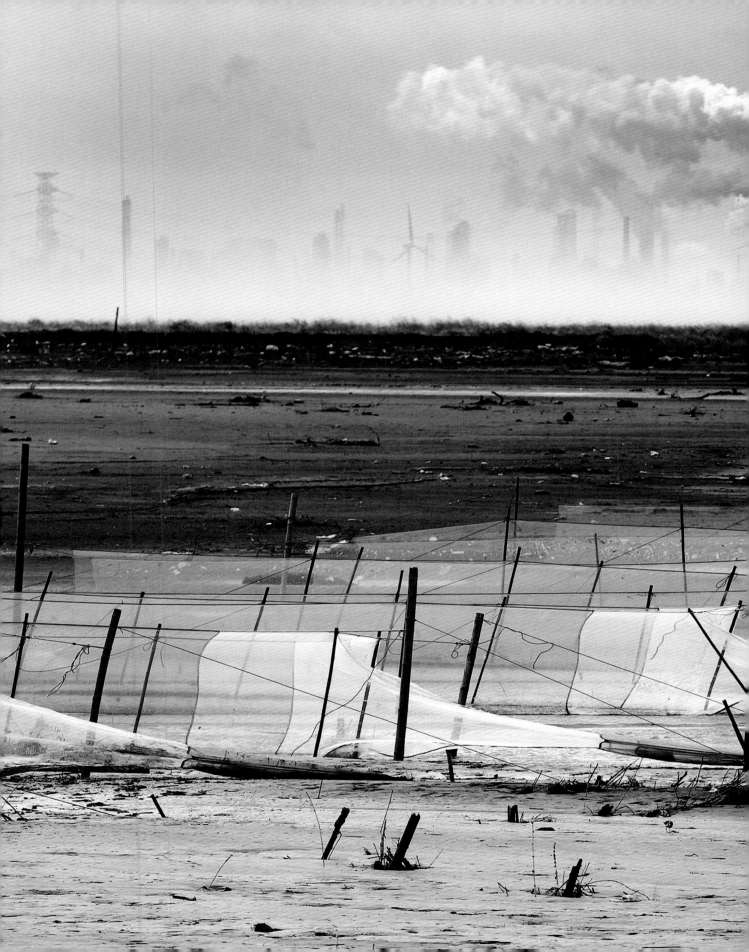

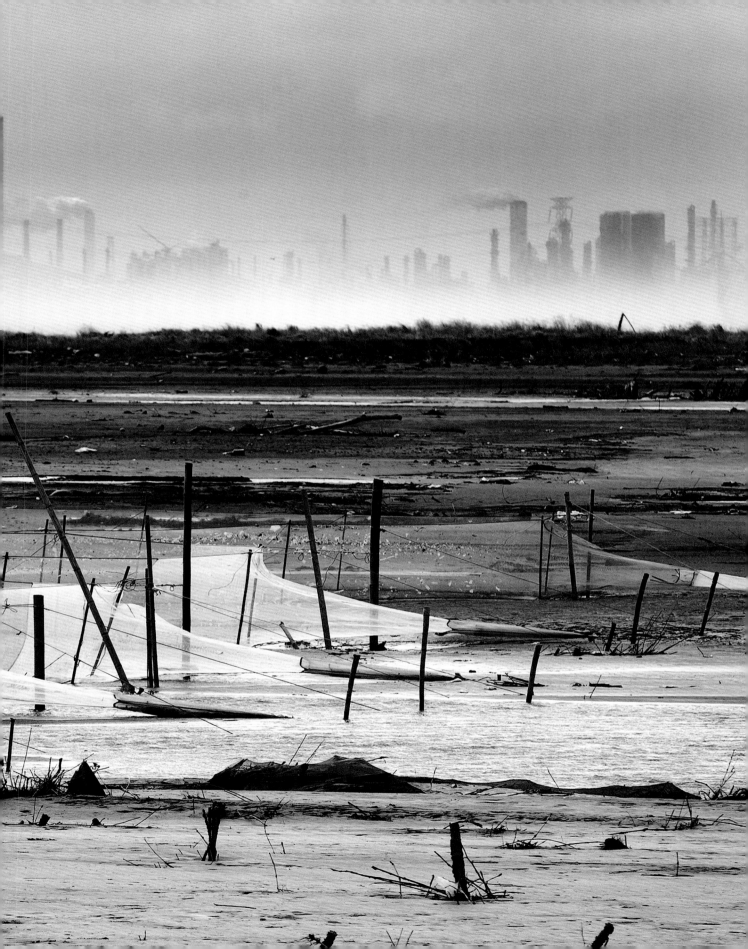

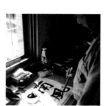

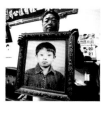
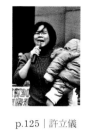
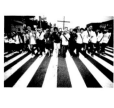

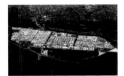
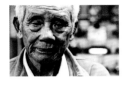
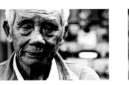

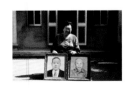
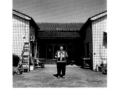
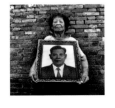

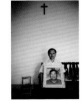

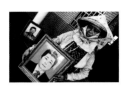
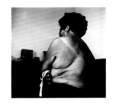
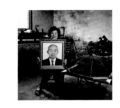

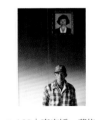
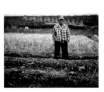
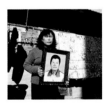
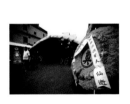
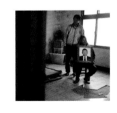
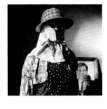
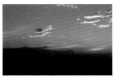
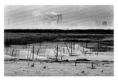

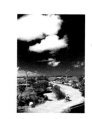
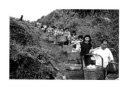
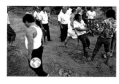
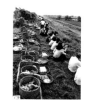

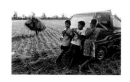
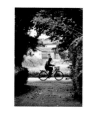
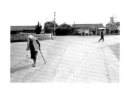
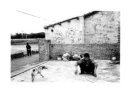
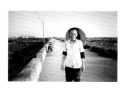
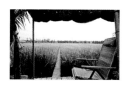
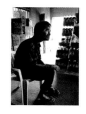
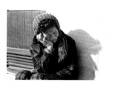
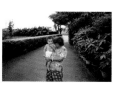
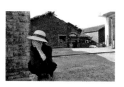
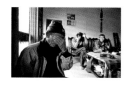
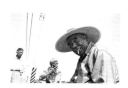
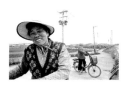
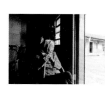
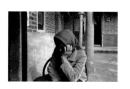
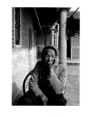
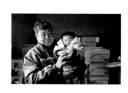
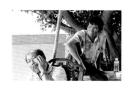
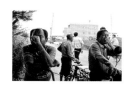
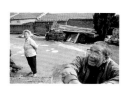
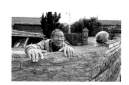
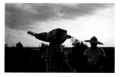
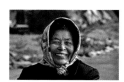
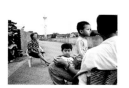
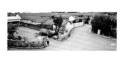

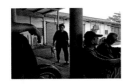

p.66｜2008｜洪桂香

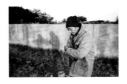

p.68｜2008｜康保現

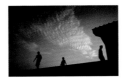

p.88｜2008

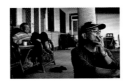

p.96｜2008｜
曹朝欽・吳俊生

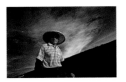

p.102｜2008｜康雲

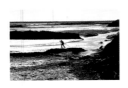

p.86-87｜2009

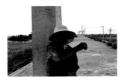

p.93｜2009｜李寶猜

p.105｜2009

p.112-113｜2009

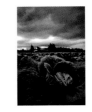

p.181｜2009

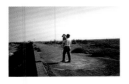

p.85｜2010

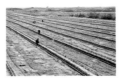

p.104｜2010

p.117｜2010

p.118-119｜2010

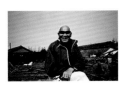

p.74｜2011｜耿心現

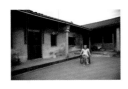

p.81｜2011｜李天助

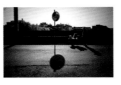

p.89｜2011許爽

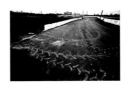

p.92｜2011

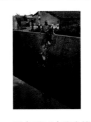

p.99｜2011｜許良德

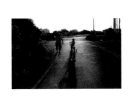

p.47｜2012

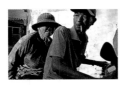

p.51｜2012｜
魏灶之妻與子

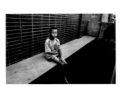

p.62-63｜2012｜許文德

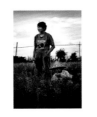

p.69｜2012｜康保現之子

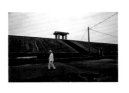

p.75｜2012｜耿心現

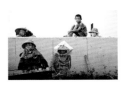

p.84｜2012｜林笑

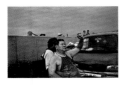

p.109｜2012｜李玉

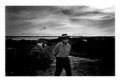

p.111｜2012｜康木火

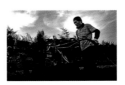

p.100-101｜2012｜許萬順

感　　謝

吳東牧、吳　晟、呂苡榕、李育豪、李武波、李婕綾、沈雅雯、汪文豪、
林怡廷、林明樺、林善志、林鴻榮、邱宜君、柯金源、洪信德、胡瑞麒、
張之穎、張正雄、張良一、張淑芬、莊秉潔、莊璧綺、許立儀、許奕結、
許讓出、陳又維、陳文彬、陳俊旭、陳品安、陳椒華、馮小非、黃敏生、
黃慧瑜、楊澤民、詹長權、詹賜貳、趙家緯、蔡惠珍、鄭安齊、蕭明宏、
閻廣聖、薛郁琦、謝瑞豪、韓君岳、蟻又丹、
PNN 公視新聞議題中心、公視「我們的島」……所有的受訪者，
還有許許多多一路上不吝提供協助，伸出援手的朋友，感謝你們！

島嶼新書
07

南風

作者──鐘聖雄／許震唐
總編輯──莊瑞琳
美術設計──黃暐鵬

社長──郭重興
發行人兼出版總監──曾大福
出版──衛城出版
發行──遠足文化事業股份有限公司
地址──二三一四一 新北市新店區民權路一〇八─二號九樓
電話──〇二─二二一八一四一七
傳真──〇二─二二一〇二六五
客服專線──〇八〇〇─二二一〇二九
法律顧問──華洋法律事務所 蘇文生律師
印刷──詠豐印刷股份有限公司
初版一刷──二〇一三年七月
初版四刷──二〇一四年九月
定價──五五〇元

「本書部分圖文原刊載在 PNN 公視新聞議題中心」

國家圖書館出版品預行編目資料

南風／鐘聖雄，許震唐作.
－初版.－新北市：衛城出版：遠足文化發行，2013・07
　面；　公分.－（島嶼新書；7）
ISBN　978-986-89626-0-6（平裝）
1.攝影集
957.6　　　　　　　102010930

ACRO
POLIS
衛城

EMAIL　acropolis@bookrep.com.tw
BLOG　www.acropolis.pixnet.net/blog
FACEBOOK　http://zh-tw.facebook.com/acropolispublish

填寫本書線上回函

● 親愛的讀者你好，非常感謝你購買《南風》
請於回函中告訴我們您對此書的意見，我們會努力加強改進

若不方便郵寄回函，歡迎傳真回函給我們。傳真電話02-22188057

或是到衛城FACEBOOK填寫回函
http://www.facebook.com/acropolispublish

● 讀者資料

你的性別是　　　□男性　□女性　□其他

你的職業是＿＿＿＿＿＿＿＿＿＿＿＿＿＿＿＿＿＿＿＿

你的最高學歷是＿＿＿＿＿＿＿＿＿＿＿＿＿＿＿＿＿

年齡　　□20歲以下　□21~30歲　□31~40歲　□41~50歲　□51~60歲　□61歲以上

若你願意留下e-mail，我們將優先寄送衛城出版相關活動訊息與優惠活動

● 購書資料

請問你是從哪裡得知本書出版訊息？(可複選)
□實體書店　□網路書店　□報紙　□電視　□網路　□廣播　□雜誌　□朋友介紹
□參加講座活動　□其他：

● 是在哪裡購買的呢？(單選)
□實體連鎖書店　□網路書店　□獨立書店　□傳統書店　□團購　□其他：

● 讓你燃起購買慾的主要原因是？(可複選)
□對此類主題感興趣　　　　　　　　　□參加相關活動後，覺得好像不賴
□覺得書籍設計好美，看起來好有質感！　□價格優惠吸引我
□受圖像風格吸引　　　　　　　　　　□其實我沒有買書啦！這是送(借)的
□其他：

● 如果你覺得這本書還不錯，那它的優點是？(可複選)
□內容主題具參考價值　　　□圖像作品值得收藏　　　□書籍整體設計優美
□價格實在　　　　　　　　□其他：

● 如果你覺得這本書讓你好失望，請務必告訴我們它的缺點(可複選)
□內容與想像中不符　□印刷品質差　□版面設計影響閱讀　□價格偏高　□其他：

● 讀完此書後，是否讓你想要進一步瞭解更多社會議題或是表達自己對於社會議題的看法。
□是　　　　　□否

● 書中那一篇的作品讓你印象最為深刻？
＿＿＿＿＿＿＿＿＿＿＿＿＿＿＿＿＿＿＿＿＿＿＿＿＿＿＿＿＿＿＿

● 如果你發現書中錯字或是內文有任何需要改進之處，
請不吝給我們指教，我們將於再版時更正錯誤
＿＿＿＿＿＿＿＿＿＿＿＿＿＿＿＿＿＿＿＿＿＿＿＿＿＿＿＿＿＿＿
＿＿＿＿＿＿＿＿＿＿＿＿＿＿＿＿＿＿＿＿＿＿＿＿＿＿＿＿＿＿＿
＿＿＿＿＿＿＿＿＿＿＿＿＿＿＿＿＿＿＿＿＿＿＿＿＿＿＿＿＿＿＿
＿＿＿＿＿＿＿＿＿＿＿＿＿＿＿＿＿＿＿＿＿＿＿＿＿＿＿＿＿＿＿

廣　告　回　信

臺灣北區郵政管理局登記證

第　1　4　4　3　7　號

請直接投郵，郵資由本公司支付

23141
新北市新店區民權路108-2號9樓

衛城出版 收

● 請沿虛線對折裝訂後寄回，謝謝！

ACRO
POLIS
衛城　島嶼新書

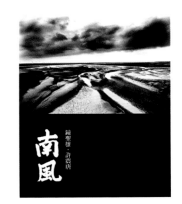